Digital Art
Digital painting

디지털 아트 & 디지털 페인팅

박천신 지음

일러두기

책이름은 《 》로 미술작품 및 전시회는 〈 〉로 묶었고, 작가표시가 되지 않은 그림은 저자의 작품입니다.

디지털 아트 디지털 페인팅

펴 냄	2008년 4월 25일 1판 1쇄 박음 \| 2008년 4월 30일 1판 1쇄 펴냄
지은이	박천신
펴낸이	김철종
펴낸곳	(주)한언
	등록번호 제1-128호 / 등록일자 1983. 9. 30
주 소	서울시 마포구 신수동 63-14 구 프라자 6층 (우 121-854)
	TEL. 02-701-6616(대) / FAX. 02-701-4449
책임편집	홍경희 khhong@haneon.com
디자인	백은미 embaek@haneon.com
홈페이지	**www.haneon.com**
e-mail	haneon@haneon.com
	ISBN 978-89-5596-479-0 93600

이 책은 2007학년도 서울예술대학 연구비 지원으로 제작되었습니다.

잘못 만들어진 책은 구입하신 서점에서 바꾸어 드립니다.

Digital Art
Digital painting

디지털 아트 & 디지털 페인팅

CONTENTS ;

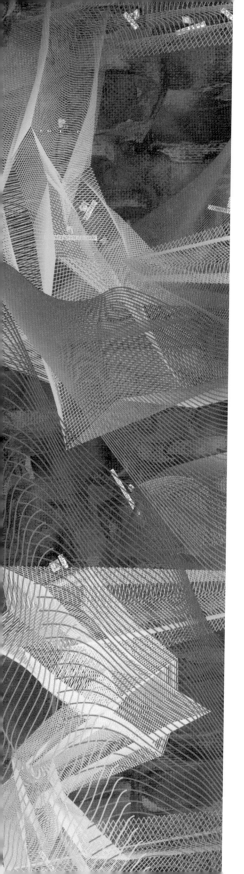

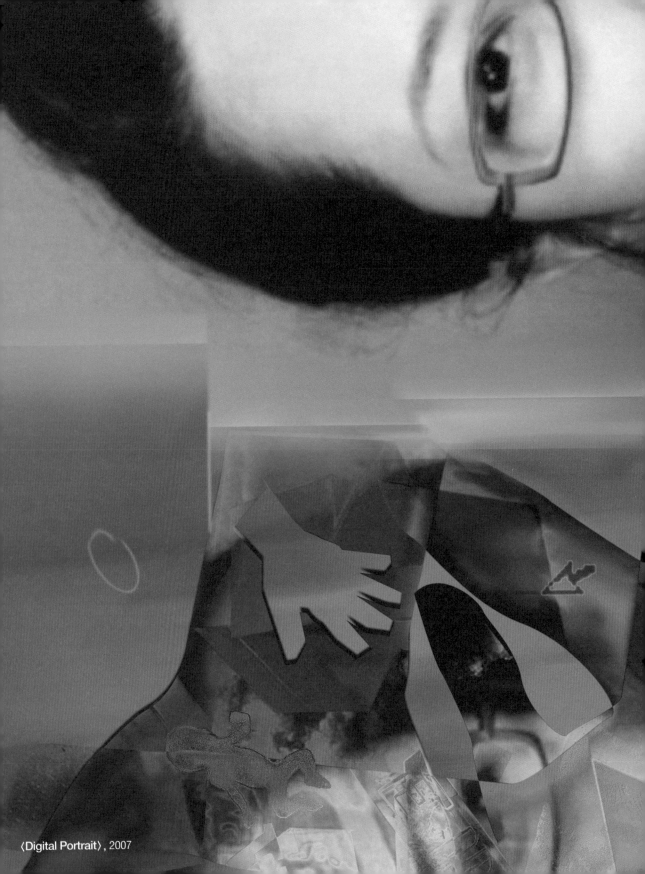

〈Digital Portrait〉, 2007

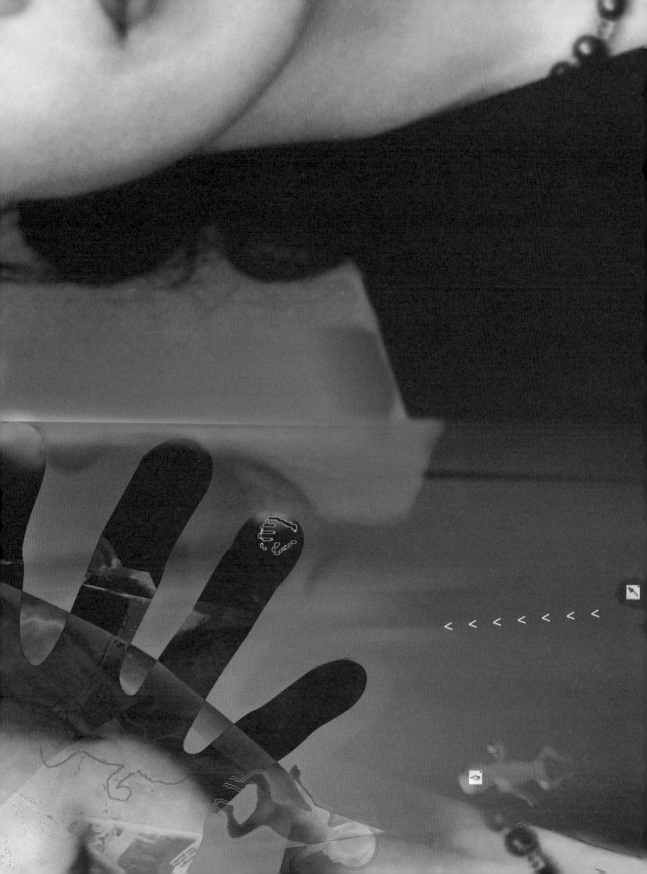

〈Digital Portrait〉, 2007

Preface;

예술의 응용이 대중의 놀이가 되고 문화상품이 되는 시대가 되었다. 예술가들의 작품 활동 결과물은 작가의 정신적·기록적 재산권으로 남고, 아날로그 시대 창작활동을 형상화하던 조형예술의 오브제*objet*와 만져보고 느낄 수 있는 질감을 표현하는 마티에르*matiére*는 디지털 데이터로 확장되고 있다. 가까운 미래에 페인팅은 종이 위에 프린트되는 형식으로 변화할지 모른다. 오늘날 대중화·생활화되어, 갓 태어난 아기들의 필수품으로 사용되는 장남감 모빌은 키네틱아트*Kinetic Art*의 움직이는 조각으로 유명한 알렉산더 칼더*Alexander Calder*의 순수미술 작품에서 그 유래를 찾을 수 있다. 살아있는 물 조각으로 유명한 에릭 올*Eric Orr*[1] 의 작품은 지금은 사람들이 많이 모여드는 고궁이나 미술관에서 분수의 역할을 하며 대중을 즐겁게 해준다.

지난 10년간 대학의 강단에서 학생들에게 래스터 그래픽스*Raster Graphics*와 벡터 그래픽스*Vector Graphics* 이미지 제작기술을 지도하면서 컴퓨터 미디어의 사용이 학생들의 창작에 미치는 영향을 눈여겨볼 수 있었다. 어떻게 하면 패키지로 제작된 소프트웨어를 자기만의 고유한 표현형식을 개발하며 사용할 수 있겠는가? 컴퓨터로 이미지 작업을 하는 행위는 가상이 아니라 실제이고, 컴퓨터 이미지는 가상 그 자체가 실체이며 이것이 바로 디지털아트의 핵심적인 특징이다. 컴퓨터를 미디어로 삼는 필자는 더없이 조형적인 벡터와 래스터 그래픽스 표현기법에서

1 에릭 올(1938-1998) 1960년대 후반 캘리포니아 빛(light)과 공간운동의 선구자. 조각가이자 설치 미술가.

회화적 활동의 새로운 출구를 꾸준히 찾아보았다.

꿈 많은 젊은 시절, 필자는 세 분의 특별한 스승님을 만났다. 그중 한 분이 20세기를 대표하는 포스터 작가 로만 시에슬리비치 *Roman Cieslewicz*였다. 나는 그 분과 사제지간으로 만나 함께 작업하는 과정에서 언어를 시각화하고 이미지를 단순화시키는 핵심적인 메시지 전달 기법을 지도받았다. 스승의 영향으로 나는 오랫동안 '이미지와 메시지'의 의미 있는 관계에 대해 특별히 관심을 가지게 되었다. 또 한 분은 프랑스에서 활동하는 스위스 사진작가 피터 크납*Peter Knap*이었다. 그는 사물을 자신의 고유 시선으로 엮어내는 방법, 보고 읽고 재창조하는 기법, 기계예술의 매력에 대해 새롭게 알게 해주었는데 나는 한동안 빛과 찰나의 예술사진에 매료될 수밖에 없었다.

나머지 한 분은 컴퓨터 아트의 역사에 큰 획을 그은 초창기 컴퓨터 아티스트이자 벨 랩*Bell Lab*의 예술가였던 릴리안 슈월츠 *Lillian Schwertz*이다. 항상 적극적이고 창의적으로 열심히 작업에 몰두하는 그 분은 엔지니어들이 활동하는 랩에서 독창적인 소프트웨어를 개발하고 발전시켰다. 그들과 함께 협동 미술 작품을 만드는 스승의 모습은 나의 동경하는 대상이었다. 이 분들 외에 '움직임의 예술'에 눈뜨게 해준 젊은 스승 블루스카이의 아트디렉터 크리스 웨즈*Chris Wedge*의 기억도 잊을 수가 없다. 이런 훌륭한 스승들을 만날 수 있었기에 젊은 시절 나는 많은 것을 배울 수 있었다.

디지털 컴퓨터를 접한 지 만 16년이 되었다. 이제 컴퓨터는 우수한 미학적 생산기로서, 예술미디어의 가능성을 의심받던 초

기시대를 확연히 지났다. 예상대로 또 순리대로 컴퓨터는 이 시대의 대표적인 예술 미디어가 되었다. 이제 미디어는 '컴퓨터'로 집약되고 있다. 장르 간 벽과 경계를 넘는 혼합(crossover)작품들이 수많은 예술 분야에서 실험되고 있으며 컴퓨터를 매체로 한 '디지털아트' 역시 흥미로운 예술문화를 만들고 있다.

이 책은 디지털 미술 세계의 한 분야인 '디지털 페인팅'에 대해 집중적으로 논의한다. 특히 디지털 페인팅을 중심으로 벡터 그래픽스*Vector Graphics*의 미학적·개념적 측면을 필자의 작품을 통해 설명한다. 매트릭스 사각형 안에 구성된 픽셀과 점, 선, 곡선으로 물체를 그리는 이미지 표현시스템인 벡터 그래픽스 기술은 그래픽스부터 특수효과에 이르기까지 컴퓨터 미학이 발달하는 핵심적인 그래픽 기술로 구현되고 있다.

이 책에서 필자는 인류의 역사를 인간의 기능과 역할을 중대하기 위한 도구와 기술의 발전사, 즉 미디어의 발달사라고 보았다. 여기에 예술가들의 독창성과 상상력이 가치를 더하며 발달한 것이 바로 예술활동이라 보고 있다. 오늘날 인간의 모든 활동과 감각이 컴퓨터로 집결되고 있는 것에 주목해 마셜 맥루한이 제시한 '미디어는 인간의 확장'에 공감하며, 동시에 '미디어가 곧 예술로 간주될 만큼 큰 요소를 이룸'을 표방했다.

이 책은 눈으로 보는 언어와 글로 쓰는 언어의 형식을 병용하고 있다. 먼저 작가로서 10년간의 창작활동을 통하여 연구해온 디지털 미술의 역사, 실체, 종류에 대하여 간결하게 서술하고 있으며, 디지털 회화가 보여주는 미술의 다음 출구를 논하고 있다. 다음으로 이 책은 여러 작가의 디지털 회화적 작품 예제를

토대로 전달하기보다는 래스터 그래픽스에 중점을 둔 저자의 작품을 기반으로, 작가로서의 경험과 동시에 동시대 디지털 페인팅의 정체성과 확장성을 서술하고 있다. 마지막으로 놀이예술, 정보예술로서의 웹아트(Web Arts)의 연쇄적인 변화, 상호작용성 그리고 정체성에 대하여 논하고 있다.

미디어 아티스트를 꿈꾸는 후학들에게 미디어 아티스트로 활동하면서 가지게 되는 딜레마 앞에서 이 책을 통하여 문제 해결의 실마리에 조금이나마 다가서고 나아가 시원한 대답까지 얻을 수 있게 되기를 바란다. 또 자신이 이미 선구(先驅)를 구사하고 있음에도 불구하고 신기술이 간직한 특별한 효과의 유혹에 지속적으로 노출됨으로써 받게 되는 압박감으로부터 탈피할 수 있기를 소망한다. 오히려 자신이 작업하는 '선구'가 얼마나 가치 있고 보람된 일인지를 재확인하는 계기가 되기를 적극 격려한다.

미디어 변화속도는 매우 빠르다. 예술가는 그 변화의 속도와 함께 발맞추어 가되 휩쓸리지 않고 자신의 독창성과 상상력을 소중하게 단련해야 한다. 힘들게 창작한 작품이 신기한 특수효과로 취급되어 작가 스스로 예술의 '근원적 가치'를 폐기하는 결말로 몰고 가는 상황을 만들어서는 안 된다. 디지털 예술가들은 기술과 예술의 적절한 교류, 예술작품의 콘텐츠화를 늘 진지하게 생각하고 다루어야 한다.

인간이 고안한 어떤 발명품도 발명 당시에 개화기를 맞이하지는 않는다. 오히려 이질적이고 특별한 대상으로 분류되다가 일정한 시기를 거쳐 이질감이 대중화되고 그 발명품에 오직 특별

함만 남게 될 때 비로소 개화기를 맞이하게 된다. 사람은 자신이 어느 시대에 속해 있는지를 측정해 보려면 자신이 어떤 유형의 미디어를 애용하고 있는지를 살펴 보아야 하고, 예술작품이 전위성(前衛性)을 띠기 위해서는 동시대를 읽고 교류할 준비가 되어 있어야 한다.

미디어 부분에 대해 조언을 주신 전 KBS국장 오용근님에게 감사드린다. 한국의 예술을 사랑하고 창조적 활동을 즐거워하는 이들에게 이 책을 바친다.

2008. 4. 25

안산시 고잔동 서울예술대학 연구실에서

BITANDART
비트와 예술

001;
디지털 아트의 세계

모든 예술은 실험적이다. 그렇지 않다면 예술이 아니다.
– 진 영블러드

1. 디지털 아트란 무엇인가

디지털 아트는 디지털 매체를 사용하여 제작되는 회화, 조각, 순수사진, 시간예술, 설치미술을 이루는 예술형식이다. 기술적으로는 컴퓨팅 기술이 핵심이 된다. 음악, 미술, 사진, 무용, 연극 등 여러 요소들이 결합하여 새로운 형식을 창출하는 접점을 다루기도 한다. 오늘날의 디지털 아트는 크게 세 가지 유형으로 분류하여 설명할 수 있다.

첫째, 디지털 페인팅이다. 전통 회화적 양식으로서의 접근인 디지털 페인팅은 2, 3차원 컴퓨터 그래픽 이미지를 창출하며 정지화상의 미적 개념을 다룬다. 또한 회화에 시간성을 도입하여 추상회화와 움직임의 관계를 시간예술(Time Art)로 표현한다.

둘째, 미디어 설치가 있다. 설치미술에 디지털 미디어를 교류한 미디어 인스톨레이션*Media Installation*이다. 디지털 미디어 기술과 작품에 설치물을 접목한 형태이다. 멀티미디어를 활용하며 관객과의 소통을 중시하고 가상현실의 개념이 접목된 '아날로그(물질)–설치물'과 '디지털(비물질)–디지털 이미지(정지화상, 비디오영상, 애니메이션 등)'의 교류를 다룬다. 작품 전달 감도의 극대

화를 위하여 사운드를 혼용하기도 한다.

셋째, 웹아트이다. 웹아트는 인터넷 기술을 바탕으로 이루어지며, 웹과 상호작용적 하이퍼미디어를 이용한 사이버(가상) 공간 예술을 다룬다. 문자, 영상, 사진, 그래픽스, 애니메이션과 스토리텔링으로 가상공간을 이끌어간다. 컴퓨터를 이용한 실시간 퍼포먼스도 진행된다.

이와 같은 세 가지의 디지털 아트 유형에 사운드의 역할이 확연히 더해지면서 관객과의 소통과 참여를 중시하는 작품제작이 이루어진다.

디지털아트, 그 길을 좇다

대학원시절, 디지털 아트 및 컴퓨터그래픽스와 관련된 논문을 고찰하던 중이었다. 당시 스승 중 한 분에게서 초창기《컴퓨터 그래픽스와 컴퓨터아트 Computer Graphics & Computer Art》를 건네받게 되었다. 이 책은 1970년대의 독일 미학자 로버트 프랑크*Robert Franck*의 저작으로 1975년에 절판되었던 까닭에 복사본으로 볼 수밖에 없었다. 이후 대학원에서 종종 강의를 해주던 미학자 신시아 굿맨*Cynthia Goodman*의 에버슨 미술관(Everson Museum of Art, Syracuse) 전시도록을 접했다. 이 도록은 1987년《디지털 비전 Digital Visions; Computers and Art》이라는 제목으로 전 세계에 책으로 출간되었다. 이 분야에 대한 관심은 지속적으로 이어져《사이버 아트 Cyber Arts》《무빙 픽셀 Moving Pixels》《예술가와 컴퓨터 Artist and Computer》등 2000년대 전반까지 쏟아진 여러 책을 읽으면서 디지털 아트의 시작과 변

천사를 체험하게 되었다.

필자가 지켜본 16년동안에도 다양한 예술형식을 접목하며 컴퓨터아트는 디지털 아트, 사이버 아트 등 여러 명칭으로 거듭났다. 디지털 미디어가 창출하는 새로운 예술형식들은 뉴 폼 아트*new form arts*, 뉴 미디어아트*new media arts*라는 거대한 이름 하에 수없이 많은 새로운 예술형식들을 배출했다.

1990년대는 아직도 디지털 세상에서 생산된 예술을 기존 예술의 확장으로 볼 것인지 새로운 예술로 볼 것인지 개념을 정리해야 하는 시기였으며, 2000년대에 접어든 지금은 새로운 예술로서 각광을 받고 있다.

디지털 아트를 좇는 길은 혼란스러울지도 모른다. 겨우 60년이라는 세월 동안 이처럼 다양하고 새로운 예술 활동과 형식이 하나의 매체에서 확장되고 탄생된 예는 없었다. 그래서 역사는 19세기를 '산업혁명', 20세기를 '디지털 혁명'으로 기록하였다. 하룻밤을 새우고 나면 기술은 저만큼 앞에 서서 어서 오라고 손짓한다. 이제, 가속도조차 붙었다. 평면도 위의 직선가도가 아니니 앞이 보이지 않는다. 그러나 굴곡 많은 지형 위의 지물을 헤치고 나가다 보면 디지털아트사(史)의 얼개가 대략 그려질 것이다.

기술과 예술

고대 그리스 시대에 기술과 예술은 하나였다. '기술(technique)'의 어원은 테크네*techné*로 기량, 기술을 의미한다. 여기에는 미를 표현하는 예술-미술-이라는 뜻도 있다. 고대 그리스 예술에서는 음악, 시, 무용의 활동은 예술, 즉 개인의 영감이나 감정을

표현하는 분야로 인식하였으나 유독 조형예술만은 기술*techné*로 취급하였다. 고대 조형예술은 창작이라기보다는 오히려 자연의 실상을 모방하여 그대로 재현하는 활동으로서 재현기술만이 요구되는 경향이 짙었기 때문이다.

사진술의 발전을 선두로 예술은 과학과 함께 성장했다. 예술은 기계를 닮거나 기계처럼 보이는 시스템의 기술적 진화와 밀접한 관련이 있다. 나날이 진일보해지는 기술은 오늘날의 예술을 고대 그리스로마시대로 되돌린 듯하다. 디지털 예술에서 기술적 속성의 비중을 간과할 수 없기 때문이다.

1960~1970년대 디지털 예술의 초기작품은 고전주의 예술의 '단순하고 위대한' 특징만큼이나 딱딱하고 규율적인 형태의 그래픽을 생산하였다. 모든 물체들, 특히 3차원 이미지는 부족한 기술로 구현한 듯 정밀성, 현실감, 세련미가 부족했다. 조명이나 색상, 빛의 처리도 자연광이나 조명기구가 제공하는 것보다 질감이 무척 떨어졌다. 2차원 영상처리에서도 색상과 해상도의 질은 낮았으며 게다가 기술적 도구의 자유로운 사용이 일부 계층에게만 진입이 허락되었다.

잠시 순수미술(fine art)을 떠올려보자. 규범에서 자유롭고 무한한 상상력을 지닌 순수미술은 19세기, 그리스로마시대의 고전주의적 사고가 진화를 거쳐 유럽 전역에 낭만주의를 전파하면서 탄생하였다. 낭만주의의 여파로 회화와 조각의 주관성, 감성, 개성을 존중하게 된 것이다. 이때부터 예술은 기술, 즉 과학으로부터 분리되었고 과학은 체계적인 논리와 이성을, 예술은 직관과 감성을 내세우며 각각의 분야로 발전했다.

2. 선구자의 시대

디지털 아트의 태동

20세기에 이르러 시대의 최첨단을 의미하는 전위예술이 새로운 개념과 기법에 바탕을 두고 태동했다. 전위예술은 예술의 각종 특성-추상성, 순수성, 초현실성, 기록성, 도발성, 의외성-을 실험했다. 이렇게 기술과 예술의 접목은 다시 활발해진다. 이 과정에서 때로는 기술이 예술로 취급되는 현상이 급진적으로 나타났다. 과학자들이 디지털기술, 엄밀히 말하면 디지털 컴퓨팅 기술(digital computing technology)로 이미지를 창출하는 연구에 몰두하며 전례 없는 이미지를 생산했기 때문이다. 그리고 기술의 결과물을 예술작품으로 전시하는 상황도 발생했다. 기술의 힘으로 제작되는 예술이 새로운 형태로 등장하면서 예술가들에 의해 연구되고 활발하게 전시된 것이다.

테크놀로지 아트*technology art*는 디지털 아트의 전단계이다. 1930년대에 새로운 기술과 소재를 사용한 미디어가 지속적으로 개발되면서 디지털 아트가 탄생되었다. 보통 프랑스 화가 마르셀 뒤샹*Marcel Duchamp*의 〈회전하는 유리판〉, 러시아 화가 나움 가보*Naum Gabo*의 〈움직이는 조각〉, 알렉산더 칼더*Alexander Calder*의 〈윈도 모빌〉을 선구자적인 테크놀로지 아트로 규정한다. 이 작품은 모두 모터를 이용하여 오브제를 움직이는 실험적인 시도였다.

3. 변화의 시작

컴퓨터 그래픽스-디지털 아트의 시작

컴퓨터 그래픽 기술이 발전하면서 디지털 아트도 본격적으로 시작된다. 로버트 프랑크*Robert Franck*[1], 루스 레빗*Ruth Leavitt*[2], 신시아 굿맨*Cynthia Goodman*[3]과 이 분야의 공신력 있는 잡지《레오나르도*Leonardo*》의 기록에 의하면 1930년대 미국 오하이오주에 위치한 바텔 메모리얼 인스티튜트*Battelle Memorial Institute*, BMI의 R.K.미쉘과 산타 모니카에 있는 렌 코퍼레이션의 이반 프링켈이 컴퓨터를 이용하여 제작한 〈리사주의 도형들*Lissajous figures*〉이 최초의 컴퓨터 그래픽 이미지였다.

그들은 컴퓨터 기술을 응용해 그래픽 효과를 구현할 것을 제안하였고, 수학자와 과학자들은 〈리사주 도형*Lissajous figures*〉을 그래픽화하는 일에 관심을 보이게 되었다. 당시 이미 음극선 오실로스코프(cathode-ray oscilloscopes)라는 아날로그 매체로 제작된 그래픽이 있었음에도, 수학자 및 과학자들은 컴퓨터를 이용한 그래픽 프로그램의 성공을 위해 연구를 거듭했다. 이어 1958년 존 홉킨스 대학 물리학 실용성 연구소의 리치 교수(A. P. Rich)가 곡선 패턴 디자인을 프로그램화하는 데 성공하였다. 1950년경 이 분야에서 활발히 활동하던 체로키 출신의 수학자이자 예술가인 벤 라포스키*Ben F. Laposky*는 전자추상화라고도 불린 그래픽 이미지 〈오실론*oscillons*〉을 제작했다. 이것은 오늘날 컴퓨터 그래픽스 작업의 초기작이었다. 라포스키는 아날로그 장비를 주로 활용하였는데 텔레비전, 전화, 비디오, 녹음기

1 **로버트 프랑크** 독일의 물리학자이자 미학자 겸 예술가. 《Computer Graphics & Computer Art(1972)》의 저자.
2 **루스 레빗** 미국의 컴퓨터 아티스트. 《Artist and Computer》의 저자
3 **신시아 굿맨** 미학자 미술학 박사. 현 〈IBM 과학과 예술 갤러리〉프로그램 책임자, 《Digital Vision (1987)》 저자

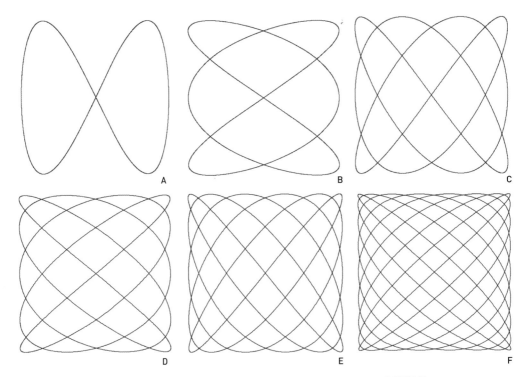

등 정보기기 자체에서 발생되는 패턴을 모방하여 그것들을 작품화하였다. 그는 햇살, 웨이브, 곡선을 순간적으로 포착해 작품에 표현했으며, 시간의 차이에 따라 다양한 웨이브가 발생되는 전자 오실레이션의 겹치기 방식을 활용하였다. 이러한 작업은 스탠포드 박물관에서 많은 관심 속에서 전시되었고, 그 후 수십 차례 이상 미국 전 지역을 순회하며 전시회를 열었다. 당시 라포스키가 작업한 아날로그 그래픽은 흑백이었다. 라포스키는 아날로그 그래픽에 색이 입혀진 것은 1956년 이후부터였다. 필름을 스크린에 배치하기 이전에 컬러 필트를 회전해 채색함으로써 색채 그래픽스를 구현할 수 있었다. 그 결과 라포스키는 필름에

▲ 리사주곡선
곡선의 축이 서로 직각을 이루는 두 사인 곡선을 교차시켜 만든 도형. 진동수에 따라 모양이 달라진다.

▲ 오실로스코프
(cathode-ray oscilloscopes)

서도 선구자적 업적을 남겼다. 독일, 스위스, 영국, 오스트리아의 실험 미학 〈실험 예술〉 전시회에서 보여준 그의 작업은 전자 그래픽스, 즉 음극선 오실로스코프(cathode-ray oscilloscopes graphics)에 인식되었으며 1956년부터 꾸준히 제작된 것이다.

이후 다른 작가들의 여러 작품은 대체로 라포스키의 작업이 조금씩 진화된 형식으로, 라포스키의 방식과 비슷한 방법으로 제작되었다. 중앙 제어 창치를 통하여 사라지는 전자광선들의 형상과 전자광선의 슈퍼임포지션superimposition, 또 전자광 자체는 계산기의 스위치로 조절이 가능했고, 연결이나 복제의 방식을 통해 형태의 변형도 가능했다.

디지털 컴퓨터가 널리 퍼지면서 최초의 미학적 기능을 수행할 수 있는 그래픽이 탄생했다. 1963년에 열린 최초의 컴퓨터 그래픽 작품 대회 〈컴퓨터와 자동화(Computer and Automation)〉에서 선구자적인 작품 창작이 시도된다. 물론 기계적으로는 1950년대 컴퓨터 그래픽이라는 개념이 존재하기 전에도 있었다. 영구적인 영상의 제작으로 찰스 슐즈의 만화 주인공 스누피Snoopy에 관한 그림으로 텔레타입 프린터에 신호의 특성을 전송해 영상을 제작하였다. 이를 계기로 사람들은 모든 과정이 컴퓨터로 제작되는 시각적인 세계를 볼 수 있게 되었다. 1959년 캘콤CalComp 디지털 플로터에서 상업용 드럼 플로팅 메커니즘을 제작했다. 플로터는 선과 윤곽을 묘사할 수 있는, 컴퓨터로 조정하는 드로잉 기계이다. 이것은 컴퓨터 그래픽스 시대를 여는 초석을 놓았다.

기술의 비약적인 발전

기술은 컴퓨터 그래픽스의 발전을 촉진시켰다. 컴퓨터 그래픽스의 발전을 이룩하는 데 핵심 역할을 한 컴퓨터 기술을 고찰해 보자.

1940년대 말부터 1960년대까지는 미국 MIT와 AT&T벨연구소, 펜실베이니아 대학을 중심으로 군사·산업 분야의 컴퓨터 그래픽스 기초연구가 이루어졌다. 1946년에는 세계 최초의 진공관 컴퓨터인 에니악(ENIAC : Electronic Numerical Integrator And Computer)[4]이 개발되었다. 에니악은 미국 펜실베이니아 대학의 모클리*J. W. Mauchly*와 에커트*J. P. Eckert*가 미 국방성의 지원을 받으며 연구한 것으로, 무게는 30톤에 달했고 18,000여개의 진공관으로 이루어졌으며 작동 시 소요전력은 140kw였다. 엄청난 무게만큼이나 당시로서는 놀랍도록 **빠른 계산속도**를 자랑하는, 계산기에 가까운 기계였다. 1949년 MIT에서는 Whirlwind(회오리바람)컴퓨터를 만들었으며 이것은 텔레비전과 같은 화면이 있는 최초의 컴퓨터였다. 이 프로젝트를 계기로 IBM사는 컴퓨터 사업을 추진한다.

1951년 에커트 모클리사는 최초의 상업용 컴퓨터인 유니박UNIVAC-1을 개발하였다. 1956년 IBM사는 컴퓨터 프로그램 언어 포트란*FORTRAN*을 개발했고, 1958년 IBM7090을 발표하였다. 1953년에 개발된, 레이저 스크린을 비추어 적의 폭격기를 향해 미사일을 발사하는 방공관제시스템(SAGE : Semi Automatic Ground Environment) 기술은 미국의 우주방위전략연구 시대를 여는 원동력이 되었다.

4 에니악 1946년에 개발된 세계 최초의 전자식 컴퓨터. 미국의 펜실베이니아 대학에서 개발하였으며 1만 8000여개의 진공관으로 이루어졌다. 에니악은 현재의 컴퓨터와 달리 10진수를 사용하였다. 크기는 큰 방 하나 정도였으며 높이 2.5m, 길이 0.9m, 무게는 30톤에 이르렀다. 1955년 10월까지 사용되었다.

1959년에는 선으로 묘사가 가능하고 컴퓨터로 조절되는 제도기 드럼 플로팅 캘콤 디지털 플로터*CalComp digital plotter*가 개발되었다. 당시 보잉사의 연구원이던 윌리암 페터*William A. Fetter*가 플로터로 출력된 그림을 컴퓨터 그래픽스*Computer graphics*라 부르면서 처음으로 컴퓨터 그래픽스라는 단어가 탄생했다.

기술, 컴퓨터 그래픽스에 박차를 가하다

1960년대까지만 해도 디지털 아트-당시에는 컴퓨터 아트-와 관련된 전시를 여는 사람들은 모두 과학자나 엔지니어들로 예술가가 아니었다. 마이클 놀*Michael Noll*[5]은 컴퓨터가 만들어낸 형상이 아니라 진정한 예술작품을 창조해야 함을 꾸준히 주장하면서 예술가가 컴퓨터로 무엇을 창조할 수 있을지 늘 관심을 가졌다. '충분히 예술처럼 보일 수 있는 작업'을 위해 노력한 그는 예술을 전공하는 학생들을 교육할 때 유명한 화가의 그림을 그들 고유의 방법으로 다시 제작하게 하는 미술 교수법에 주목하였다. 이것이 예술의 기초 교육이라면 왜 컴퓨터로는 동일한 아이디어를 구현할 수 없을까를 생각했던 것이다. 그는 수학적인 바탕에서 예술을 이해하려고 노력했다.

1950년대 작가 중에는 순수미술과 공학을 함께 전공한 작가도 있었다. 그들은 무대기술자 등으로 일하면서 자신의 프로그래밍과 구조물을 결합시켜 조각을 움직이거나 복제하거나 반응하게 하는 작업들을 진행했다. 최초의 CG전문가 협회 'The Society for Information display'[6]에서 위원회가 발족되었으며 《컴퓨터와 자동화(Computer and Automation)》라는 잡지가 출간

[5] 마이클 놀 *Michael Noll* 1936년 미국에서 태어난 수학자. 1961년부터 약 50년간 미국 뉴저지의 머레이힐에 위치한 벨랩*Bell Lab*의 연구원으로 있었다. 주로 3차원 컴퓨터 그래픽스, 인간과 기계의 촉감 커뮤니케이션, 미학에 관한 것을 연구했다. 초창기 컴퓨터 예술의 선구자로 활동하였으며 1960년대 전반 시각예술에서 디지털 컴퓨터 작품들을 전시하여 세계적 관심을 받았다.

[6] The Society for Information Display 이 협회는 ACM(Association for Computing Machinery)에서 Special interest committee for computer graphics로 출발했다가 1969년 이후 ACM SIGGRAPH의 Special interest group on graphics로 발전되었다.

되어 예술적·학술적 기점을 마련하며 컴퓨터아트가 붐이 일기 시작했다.

또 기술적으로는 세계 최초의 CAD/CAM시스템이 개발되었다. 이것은 1959년 IBM사가 제너럴 모터스와 공동으로 개발한 것으로 자동차 설계를 위한 시스템 DAC—1이었다. 1961년 로봇 노이스*R. W. Noyce*가 실리콘을 이용한 집적회로인 '고밀도 집적회로'를 개발하였으며 그 후 인텔사를 설립하였다. 같은 해, 전압제어로 채색과 콘트라스트를 바꾸어 화면에 변화를 주던 표현 기법이 붐을 일으켰고, MIT의 이반 서더랜드*Sutherland*가 스케치 패드*sketch pad*[7]를 개발하고 '머리에 쓰는 디스플레이(HMD : Head-Mounted Display)'도 개발되자 세계 곳곳에서 CG에 더욱 흥미를 갖게 되었다. 미 국방성의 자금 제공이 이루어지던 1974년까지 미국 유타대학과 E&S(Evans & Sutherland)사의 시뮬레이터가 개발되었고, 이 연구는 오늘날 3D 애니메이션의 개발의 초석이 된다.

디지털 아트의 발전

1970년대에는 컴퓨터가 지닌 예술표현 미디어로서의 잠재성을 보여주는 전시회가 세계 곳곳에서 있었다. 플로터, 라인프린터의 시대라고 할 만큼 이것들로 제작된 작품들이 많았다. 회화, 부조, 조각, 건축, 환경, 영상 등 다양한 분야에서 컴퓨터 기술을 도입하였다. 그 중 벨 연구소의 연구과학자인 레온 하몬*Leon Harmon*과 케네스 놀턴*Kennerth C. Knowlton*의 구성작품 〈지각에 관한 연구(Studies in Perception)〉가 가장 주목을 받았는데,

7 스케치 패드 *sketch pad* 이반 서더랜드가 개발한 컴퓨터 드로잉 프로그램으로서 라이트 펜을 이용하여 컴퓨터 스크린에 간단한 그림을 그릴 수 있으며 이미지의 저장과 재생이 가능하였다. 스케치 패드는 오늘날 컴퓨터 그래픽스 인터페이스의 모체가 되었다.

이 작품은 사진의 한 줄을 132조각을 이루는 88개의 줄로 나누고 각 조각마다 29단계의 밝기로 정한 것이었다. 그리고 그림 속에 집, 고양이, 전구, 교통신호 같은 작은 심벌이 점처럼 모여서, 멀리서 보면 하나의 그림, 즉 여성의 전신상으로 인식되는 회화작품이었다. 이것은 데이터가 회화적으로 표현될 수 있다는 사실을 보여준 예로서, 회화의 무한한 가능성을 보여준 작품으로 많은 찬사를 받았다.

미국서 시작된 컴퓨터 아트는 독일, 영국 등으로 번져나갔다. 1970년대에는 비디오 이펙트의 도구로 활용되었던 스캐니메이트Scanimate 영상이 크게 유행하였고, 3차원 컴퓨터 영상으로는 MAGI(MAGI Syntha Vision)에서 정육면체, 원기둥, 구 등의 도형을 이용한 모델링의 방법이 개발되었다. 기본 도형을 이용하여 제작되는 기하학적 모델링 방식은 3차원 이미지를 단순하게 모델링하는 기법이었다. 이어서 빛, 음영, 그리고 표면 질감을 묘사하는 연구가 이어졌고, 1976년 유타의 뷰이 통퐁Bui-Tuong Phong이 조명효과를 실질적으로 줄 수 있는 조명 모델을 창조하면서 하이라이트를 표현할 수 있게 해 더욱 확실한 시각적 효과를 얻을 수 있게 되었다.

1976년 제임스 블린James Blin이 3차원 물체의 표면질감을 만드는 알고리즘을 연구하였으며 3년 후 소프트웨어를 사용하여 〈목성 접근통과(fly-bys)〉라는 애니메이션을 만들었다. 이 애니메이션은 총 3분의 길이로 목성을 지나는 우주선과 구름에 싸여 있는 별을 정확하게 묘사하는 기술을 선보였다. 그 후 블린의 프로그램을 제트 추진 연구소의 체류 예술가였던 데이비드 엠

*David Em*이 첨단 컴퓨터를 이용한 이미지들을 만들면서 자신의 예술적 실험을 디지털로 창조한다.

이어서 1975년부터 1980년에 걸쳐 IBM의 토머스왓슨 연구소의 베느와 만델브로트*Benoit Mandelbrot*가 프랙탈*fractal* [8]을 개발하여 풍경 묘사의 기능을 더욱 극대화한다. 그의 프랙탈 기법은 산악지대, 구름이 덮인 하늘을 매우 아름답게 표현할 수 있게 했다. 컴퓨터 그래픽스로 명장면 하나를 연출하기 위하여 수많은 사람들이 협동 작업을 하는 경향이 두드러졌으며, 현실을 완벽히 재현하기 위해 컴퓨터 그래픽스에 도전하고 관심을 보이는 일은 계속되었다. 그러나 현실을 묘사하는 데 아직은 사진기술이 컴퓨터보다 월등하다는 평이 지배적이었다.

3차원 이미지 제작기법은 애니메이션뿐만 아니라 로봇 말라리 *Robort Mallary*의 조각과 건축에서도 널리 이용되었다. 로봇 스미스슨*Robort Smithson*, 마이클 헤이저*Michael Heizer* 등이 주로 환경미술(earth art : 지형이나 경관을 소재로 한 예술)에서 토지, 산 꼭대기를 표현하면서 컴퓨터 프로젝트를 선보였다. 컴퓨터 응용디자인은 조각가, 건축가, 공학자, 디자이너가 과거에는 표현하기 어려웠던 부분을 해결할 수 있도록 도와주었다. 데이터가 컴퓨터에 입력되면 투시도, 평면도, 단면도, 투영도가 제작되도록 변형이 즉각적으로 가능해졌다. 건물과 공간의 관계, 태양광선의 느낌, 건물의 안과 밖에 이르는 모델링은 건축도면에 미적 감각을 추가하는 데 큰 변화와 역할을 했다.

1980년대로 넘어가면서 디지털 아트 전반에 걸쳐 서서히 변화가 일어났다. 오랜 세월 동안 작가 고유의 상상력에 맡겨진 신

8 **프랙탈** *fractal* 일부분이 전체의 형상을 닮거나 모방하는 자기유사성이 특징인 형상을 말한다. 도형이나 이미지의 세부를 확대해서 보면 전체의 형상이 그대로 보인다.

성한 창작의 세계에 다른 요소가 생겼다. 작가의 작품전시공간을 곧바로 창작품으로 연결하여 관객들의 작품 참여를 유도하는 퍼포먼스가 시작되었다.

4. 예술의 흐름과 디지털 아트

컴퓨터 그래픽스와 디지털 아트의 대중화

1980년대부터 1990년대는 세기말적인 경향이 존재했던 시기로, 산업사회에서 정보사회로 전이되는 때였다. 인터넷의 급속한 확산은 세계화의 확산으로 이어져 세계가 하나로 연결되기 시작했다. 대중들의 통신수단에도 엄청난 변화가 있는 등 새로운 21세기를 맞이하는 매우 중요한 시기였다. 포스트모더니즘 *postmodernism*이 대두하였는데, 예술에서 기존의 가치체계를 이행하던 고급성, 고상함, 모더니즘 등 안정된 개념을 거부하는 경향이 짙어졌다. 틀을 깨는 창작이 이루어지고, 예술과 일상생활의 경계도 전처럼 확연히 구분되지 않았다. 장르 간 해체가 급속히 진행되었는데 대중매체가 예술에 적극적으로 활용되면서 멀티미디어, 컴퓨터, 비디오를 이용한 매체중심·기술 지향적 예술이 깊게 확장되었다.

무엇보다도 주목할 만한 것은 '가상현실 예술'과 '인터넷을 이용한 아트'였다. "보는 것은 그 자체가 하나의 행위이며 경험하는 예술과는 다르다"고 주장하는 예술가들은 설치, 조각, 비디오아트, 공연예술에서 상호작용 시스템의 중요성을 발견하여 빛의 조절, 인공두뇌를 예술에 응용하는 일을 꿈꾸었다. 컴퓨

터를 이용한 작품이 비디오, 영화, 사진, 회화, 조각, 건축, 음악
의 개별적인 장을 넘어서 상호작용, 인공두뇌, 가상현실, 각종
특수효과 실황 공연으로 이어지는 등 혼합매체 경험의 시대가
형성되었다.

애스콧*Ascott*에 따르면 "예술가로서 우리는 데이터 공간 내의
개별 작업 양식에 대해 더욱 초조해진다. 우리는 이미지의 종
합, 소리의 종합, 텍스트의 종합을 찾는다. 우리는 인간적이고
도 인공적인 운동, 환경의 역동성, 분위기의 전이를 끌어들이고
싶어한다. 그 모든 것들을, 이음새 없는 전체로 말이다. 요컨대,
우리는 하나의 종합 '총체예술'을 찾게 된다." 컴퓨터는 "문화의
분열을 극복해주며" 동시에 "보편적인 소통으로서의 통일의 이
념"[9]을 실현할 수 있다. 그 결과 컴퓨터는 음악가 리하르트 바
그너*Wilhelm Richard Wagner*가 오페라를 통해 구현하고자 했던
'총체예술'의 형태를 뛰어 넘어서 소위 '종합예술'이라는 형태
를 구현할 중요한 매체로 간주된다. 소리, 이미지, 텍스트, 속도
가 동시적으로 현존하는 컴퓨터를 통해 이제는 예술, 기술, 현
실의 종합적 표현으로서의 '매체작품'이 성립하고 있는 것이다.

예술은 평등하다. 개발 초기 고가였던 하드웨어와 소프트웨어
의 가격이 내려가면서 재정적으로 궁핍한 예술가들도 쉽게 컴
퓨터를 접할 수 있게 되었고, 소프트웨어의 사용이 더욱 간편해
져 예술가들은 과학자의 도움 없이 컴퓨터를 미디어화할 수 있
게 되었다. 인터액티브 예술(interactive art)이 급부상한 시기에
는 우리나라에서도 광주비엔날레에서 '정보예술'이라는 제목
하에 〈상호작용예술전(Interactive Art)〉이 열리기도 하였다. 이

9 F. Rötzer,
《Mediales und Digitales》, p.28.

시점을 전후로 저명한 〈시그라프*SIGGRAPH*〉, 〈유로그라프
Eurograph : European Graphics Conference〉, 〈이마지나*Imagina*〉
같은 초대형 국제 컴퓨터 그래픽스 대회에 참석하지 않아도 국
내에서 세계적인 미디어아트를 감상할 수 있는 기회가 종종 주
어졌다. 컴퓨터 예술은 대중 속으로 확산되기 시작하였으며 당
시 전시에는 백남준의 작품도 등장했는데 "2015년쯤엔 내가 여
든셋이 되는데 그것만 빼고 인터액티브 아트는 나쁠 것이 없
다.(What will happen in twenty years? 2015? Sad fact is that I will
be 83 years old. Otherwise Interactive Art will be fine.)"라고 말하
며 상호작용 예술(interactive art)의 미래에 큰 관심을 표명했다.
"예술은 더 이상 세상을 향한 창문이 아니다. 그것은 관객을 상
호작용과 변형의 세계로 초대하는 통로이다"[10] 로이 애스코트
의 인용문으로 시작되는 《비디오에서 가상현실까지》의 서문에
서 신시아 굿맨은 상호작용 예술의 현 주소를 잘 보여준다.
백남준은 〈레이저 실험 NO.5〉를 이 전시에서 선보이기도 했다.
이 설치에서는 3D입체 안경을 사용했다. 레이저는 관객의 움직
임에 따라 시각적 효과를 달리 하는데, 천재적 비디오 아티스트
인 백남준은 관객과의 상호작용을 시도하였다. 스테판 벡
*Stephen Beck*은 기술로 아름다움을 만드는 비디오 직물을 선보
이며 컴퓨터 배열 시스템과 오래된 직물들의 짜임 구조의 공통
점을 강조했다. 인공생명으로 잘 알려진 마이론 크루거*Mayron
Krueger*는 〈작은 혹성(Small planet)〉을 통해 인간과 기계의 만
남을 하나의 예술 형식으로 연구하고, 관객과의 대화를 위해 관
객이 실제 우주에 있는 듯한 느낌을 받을 수 있게 구성하였다.

10 김홍희, 신시아 굿맨. 〈InforArt〉전,
1995 광주 비엔날레.

관객은 사실 같은 3차원의 세계를 스크린을 통해서 만나는데 손으로 고도를 조절하고 몸을 기울이며 3차원의 세계를 여행할 수 있었다. 크리스타 소머러*Christa Sommerer*와 로랑 미노뇨 *Laurent Mignonneau*가 에이-볼브*A-Volve* 대화형 컴퓨터 설치 작업을 전시하였다. 이것은 유리 수족관에 담긴 인공 생명체가 관객과 상호 소통하는 작품이다. 실제 공간에서의 물과 가상 공간에서의 생명체를 결부시켜 실시간 상호작용을 탐구하는 작품을 선보여 놀이 미술의 교류를 선보였다. 스테판 벡과 더불어 상호작용 예술작품의 선구자인 웬잉차이*Wen-Ying Tsai*는 동적인 이미지를 정적으로 보이도록 연구하여 관객의 놀라움과 흥미를 자아냈다. 그는 1981년 고안하여 지금까지 연구 중인 〈위로 떨어지는 분수〉로 잘 알려진 작가이다. 분수는 박수소리에 반응하고 나선형을 그리기도 했는데 이 전시에서 웬잉차이는 〈살아있는 분수〉를 선보여 관객을 즐겁게 하였다. 우리에게 〈읽을 수 있는 도시〉와 〈상상의 미술관〉으로 잘 알려진 제프리 쇼*Jeffrey Shaw*는 가상공간을 만드는 데 성공한 작가이다. 제프리 쇼의 모든 작업은 마치 가상공간에서 영화를 보는 듯한 느낌을 주었다. 그는 이미지를 통하여 관객과의 가장 가까운 대화를 끌어내는 체험적인 예술 작품을 남기고 있다.

이 시기에는 디지털 화랑과 웹아트가 자리매김을 하며 전통적인 공간을 벗어난 사이버 스페이스의 예술이 발전기 단계에 접어든다. 제니 홀저*Jenny Holzer*는 자신의 시를 컴퓨터로 조절되는 전광판으로 볼 수 있는 설치미술로 진행했고, 다매체 작가인 앨랜 베를리너*Alan Berliner*도 108개의 소리가 담긴 서랍을 열면 관람

객이 마음대로 사운드를 연출할 수 있는 아트 시스템을 설치하였다. 예술가 중 3D 컴퓨터 애니메이터로서 독보적인 존재인 요이치로 가와구치Yoichiro Kawaguchi[11]는 현란한 원색을 이용해 상상적인 묘사로 바다풍경을 보여주어 관객들의 지속적인 관심을 끌었다. 흔히 3D 애니메이션은 시뮬레이션을 중시하나 요이치로 가와구치는 자연세계의 대상을 마치 상상화를 그리듯 독특하게 표현하였다.[12]

이 시기에 국내에서 활약한 테크놀로지 아트-비디오 영상 설치와 멀티미디어 설치-작가로는 육근병, 조승호, 나경자, 권홍구, 김윤과 최은경, 박천신, 유현정, 최인준, 홍성민, 김영진, 문주, 박현기, 서계숙 등이 있다. 이 시기 서양의 대표적인 페인팅 작가로는 스티브 벨Steve Bell, 폴 콜드웰Paul Coldwell, 제임스 포레-워커James Faure-Walker, 제레미 가디너Jeremy Gardiner, 길렘 라모스-포크Guillem Ramos-Poqui, 울프강 키우스Wolfgang Kiwus, 미하 클라인Micha Klein, 리처드 해밀턴Richard Hamiltion, 마이크 킹Mike King, 윌리엄 래댐Wiliam Latham, 바바라 네심Barbara Nessim, 게르하르트 만츠Gerhard Mantz, 토니 로빈Tony Robbin, 올가 토브루Olga Tobreluts가 활약하였다. 한국에서는 1980년 말부터 신진식, 박천신, 김재권, 석영기, 이두영, 유관호, 정상곤, 오영재 등이 컴퓨터의 미학적인 면을 주목하는 작업을 판화의 형식을 취하거나 또는 동판, 사진인화, 수채화 프린트, 캔버스 프린트 위에 채색하는 등 다양한 아웃풋output을 실험하였다.

11 요이치로 가와구치 요이치로 가와구치는 세계적으로 잘 알려진 컴퓨터 그래픽스 예술가이다. 일본 가고시마 생(生)이며 현재 규슈대학 예술과 공학 연구센터의 교수로 재직하고 있다. 과학과 예술을 이용한 새로운 예술형식의 창출에 깊은 관심을 가지고 있으며 1975부터 꾸준히 컴퓨터 그래픽스 작업을 하고 있다. 그의 작품은 바다 속 세계를 인공지능과 프랙탈 이론을 접목한 '성장모델' 이라는 형식으로 스스로 증식하는 인공생명의 세계를 독자적으로 표현하고 있다.
12 김홍희, 신시아 굿맨. 〈InfoART〉전, 1995 광주 비엔날레, pp.23-56.

디지털 아트의 전성기

1990년대부터 미술에서 확연히 자리를 잡은 디지털 아트는 2000년대에 접어들면서 이 시대를 대표하는 예술 흐름이 되었다. 이제 미디어로 표현되는 모든 예술형식은 기존 아날로그-물리적 매체-로 제작되던 예술형식에서 벗어나고 있다. 예를 들면 음악에서는 인터랙티브 콘서트*Interactive Concert*를 통해 컴퓨터음악과 어쿠스틱 악기, 무용과 결합을 시도한다. 기존에 듣기만 했던 음악을 보고 느끼고 듣는 시청각 체험으로 확장하며, 강한 시각적 효과들을 가미한 공연형식이 큰 자리를 차지하고 있다. 이것은 음악도 미디어아트도 사운드 아트도 아닌 새로운 접전의 분야이다.

디지털 아트의 미술적 전달 방법론은 여전히 설치미술을 동반하여 확장된다. 이러한 물리적인 설치물들은 디지털 작품에 형태를 부여하기 위한 요소로서 주로 인터랙티브 미디어아트로 구성되며 관람객들의 참여를 최대한 유도해 탐구와 흥미로움의 극대화를 추구하고 있다.

이제 비트가 물리적인 작품을 대신한다. 순수예술에서 그동안 주장하던 유일성의 개념과 저작권의 의미가 퇴색하고, 많은 사람들이 공유 저작권으로 창작을 이끌어가는 추세이다. (그러나 개인의 저작권은 여전히 존재할 것으로 본다. 왜냐하면 그것은 예술가의 혼과 땀이 담긴 당연한 대가이기 때문이다.) 모든 것이 융합되고 장르를 넘어선 창작이 이루어지고 있다. 2000년대의 디지털 아트에는 디지털 컴퓨터가 뉴미디어로 등장하던 1950년대부터 지금까지의 변화보다 더욱 새롭고 획기적인 유형들이 나타난다. 새로운

13 텔레프레즌스 멀리 떨어져 있어도 눈 앞에 생생하게 보이듯 전달되는 기술. 비 즈니스에서는 원거리 영상회의를 뜻한 다. 이 기술을 통해 여러 장소에 떨어져 있는 이들이 같은 시간대에 머물 수 있다.

14 데이터베이스 비주얼라이제이션 데이터베이스 시각화. 정보의 홍수시대, 아티스트들은 정보를 예술의 재료로 삼 고 있다. 이 기법은 각종 정보를 디지털 기술을 통해 시각화한 것을 말하며 건축· 과학 등 여러 분야에서 폭넓게 쓰인다. www.textarc.org를 방문하면 데이터베 이스 비주얼라이제이션을 활용한 작품을 볼 수 있다.

예술형식으로 아티피셜 라이프(*artificial life* : 인공생명체), 텔레프 레즌스*Telepresence*[13], 데이터베이스 비주얼라이제이션*Database Visualization*[14], 게임, 퓨처 테크놀로지(*Future Technology* : 미래기 술) 등의 현시대의 디지털 테크놀로지가 아트에 적용하여 이름도 새로운 예술형식들이 끊임없이 창출된다. 행위(Performance)와 참여(Participation)를 유도하는 포스트모더니즘의 '놀이' 라는 개 념이 이 시기에 들어 더욱 확연하다.

디지털 아트는 기존의 작품 전시 공간을 영화관이나 연극 무대 까지 확장한다. 관객은 영상과 연극의 융합체를 볼 수 있고, 때 로는 이 예술의 즉흥적인 장면 보조자가 되어 작품의 스토리를 이끌어가기도 한다. 2000년대 뉴미디어는 현장성이 살아있는 것으로, 관객의 참여가 점점 활발하다.

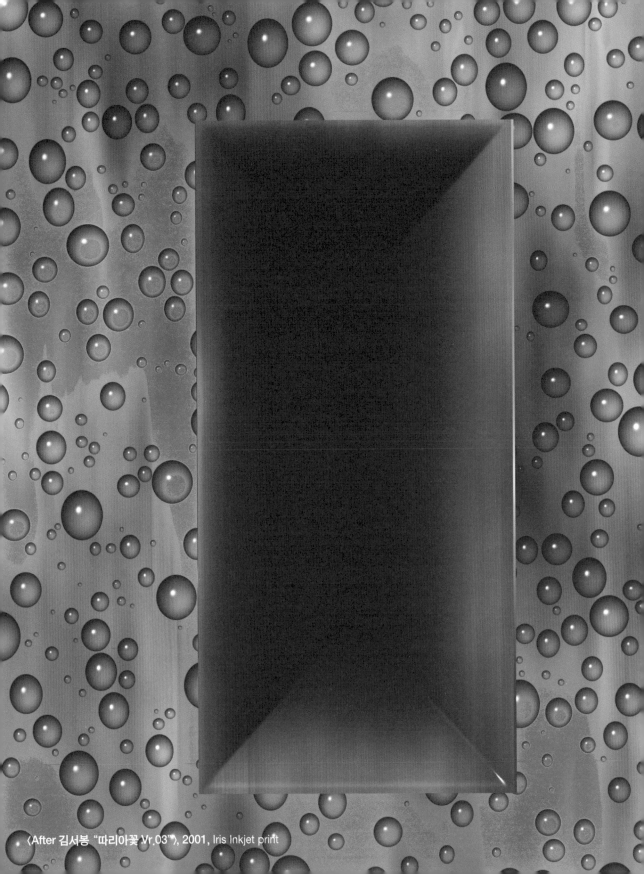

〈After 김서봉 "따리아꽃 Vr.03"〉, 2001, Iris Inkjet print

DIGITAL PAINTING

디지털 페인팅

002 ;
디지털 페인팅 Digital painting

오늘부터 회화는 죽었다.
– 폴 델라로치

1839년 1월 7일 루이 자크 망데 다게르*Louis Jacques Mande Da-guerre*의 사진기술 다게레오타입*Daguerreotype*('다게르의 그림'이라는 뜻)이 발표되었을 때 사람들은 그 순간포착의 신기함을 '기억의 거울'이라 불렀다. 폴 델라로치는 이제 사람들이 고가를 지불하고 화가를 고용해 가족 초상화를 장시간 동안 제작하는 일은 없을 것이라는 판단에서 걱정스러운 마음으로 "오늘부터 회화는 죽었다"라고 선언했다. 자연과 사물을 있는 그대로 재현하는 사진의 발명은 회화에 큰 타격을 주었다. 그러나 회화는 존속되었다. 인상주의와 다다이즘에 이르러서 화가들이 더이상 자연의 모습을 캔버스에 있는 그대로 옮겨 그리는 행위를 하지 않으면서 회화는 더욱 멋지게 변모했다. 사진 역시 매체의 특성대로 현실을 좀 더 강조하거나 사진다운 예술적 표현을 자유롭게 시도하는 고유의 길을 개척하게 되었다.

필자는 2002년 〈사화(Death of painting)〉라는 제목의 비디오 페인팅 작품을 만들면서 비슷한 두려움을 느꼈다. 한가람 미술관에서 서양화가 김서봉 선생과 〈김서봉 서양화 & 박천신 컴퓨터 아트전〉을 가졌을 때 필자는 선생의 서양화를 컴퓨터로 재창조하는 작업을 실험하였다. 그 전시의 본래 목적은 선생의 서양화

와 필자의 컴퓨터 아트를 각기 전시하고 선생의 서양화 중 일부를 반 고흐 풍, 마티스 풍, 피카소 풍, 박천신 풍 등 컴퓨터로 재창조하는 것이었다. 당시 일흔이 넘은 김서봉 선생은 컴퓨터 회화라는 실험을 선뜻 받아들였다. 진보적인 화가다운 면모였다. 필자는 컴퓨터의 예술적 표현 위력을 맘껏 보여줄 요량이었다. 그러나 작품을 해체하고 재구성하는 과정에서 큰 망설임이 있었다. 김서봉 선생의 작품은 물론이거니와 필자도 유달리 유화를 사랑하고 있는 까닭이다. 필자는 선생 고유의 화풍을 일그러뜨리고 싶지 않은 마음에 모든 것에 매우 신중하였다. 자칫 잘못해서 그림의 본질이 기술적 유희로 판단될 수 있기 때문에 위험한 요소를 모두 배제하였다. 기계적 조작의 신기한 효과를 예술표현의 주된 방식으로 삼아서는 안 된다는 생각에는 그때나 지금이나 변함이 없다.

1. 파일은 캔버스를 대체한다

회화는 점과 선, 면을 사용하여 형상을 그리고 색을 칠하는 작업으로, 사각의 캔버스 공간에 끊임없이 영혼의 대화를 실어내는 고루하고 끈질긴 미적 활동이다. 회화는 미, 개념, 기법을 혼합하여 독창적 시각적 표현으로 승화시킨다.

디지털 회화, 컴퓨터 페인팅은 조형예술인 회화가 가지는 모든 기법적 그리기 특성을 고스란히 간직하고 있다는 점에서는 전통 회화적 활동과 매우 닮아있다. 그러나 전통 회화가 물리적인 재료, 즉 손에 잡을 수 있는 물질을 다루는 반면 디지털 회화는

손으로 잡을 수 없고, 만져 볼 수 없는, 무형의 디지털 재료를 사용한다. 이러한 점에서 전통 회화와 디지털 회화는 작업 환경이 서로 판이하다. 회화는 물감을 통해 캔버스 위에 그려지며 캔버스의 크기로 작품을 남긴다. 반면 디지털 회화는 모니터 위에 그려지며 그리기를 이루는 주재료는 비트이다. 디지털 회화는 파일의 크기와 해상도(resolution)로 그림의 크기가 결정되고, 여러 종류의 종이·도자기·캔버스·동판·홀로그램·필름·모니터·웹으로 작품을 남긴다. 물리적인 형상은 없으며 오직 시각적 구별만 가능한 비트는 무형으로 존재한다. 이것은 코드이자 시각예술인 영화나 비디오처럼 과학기술을 이용한 빛 예술의 일부이며, 인화되기 전의 사진 예술의 모습을 닮았다.

전통 회화는 미술시장에서 예술적 창작 활동의 독특한 개념과 아름다움의 가치를 인정하여 귀중품으로서의 거래가 이루어지나 컴퓨터 회화는 전시장에서 오직 작품성으로만 평가받는다. 아직 컴퓨터 회화의 가치평가는 합의되지 않은 까닭이다.

디지털 페인팅의 기법

회화가 수 세기 동안 수채화, 유화 등 매우 다양한 기법을 개발하였다면 컴퓨터는 그러한 회화적 기법을 모방하고 재현하는 기술을 완벽하게 실현한다. 컴퓨터 그래픽스를 이용하여 회화적 페인팅과 드로잉 기법을 생생하게 재현하는 것이다. 이러한 표현 기법은 컴퓨터 회화의 그리기와 채색하기 도구에서 찾아볼 수 있다. 회화적 매체인 유화물감, 수채화물감, 콜라주, 잉크, 파스텔, 붓 등의 표현효과를 적절히 구사하면서, 디지털 회화는

전통 회화작품을 닮은 그림들을 창작한다. 이것은 가장 기본적인 양식의 디지털 회화 기법이라 볼 수 있다.

디지털 회화의 작품공간은 자유롭다. 일정한 형태와 크기를 가진 캔버스와는 달리, 이미지의 해상도로 크기를 조절하는 파일이라는 가상적 공간이 캔버스를 대신한다. 전원을 끄면 사라지는 작품 공간과 빛으로 표현되는 휘발성 이미지는 전원이 꺼짐과 동시에 모니터 속에서 일시적으로 죽는다. 순간적인 소멸이 일어나는 것이다. 그림은 기계 속에서 기호 덩어리인 비트*bit*로 구성되어 물감의 형질을 모방하고 있을 뿐이다. 그러면서도 페인팅의 다양한 표현 기법을 완벽에 가깝게 재현한다.

회화가 그림을 그린다면 디지털 회화는 강조와 변형의 원리로 그림을 만든다. 그리기, 회전하기, 밀어 찌그러뜨리기, 이미지 수정과 복원, 형태변형, 자르고 붙이는 콜라주, 모의실험, 만들기(modeling), 매핑*mapping*, 음영, 디퓨전*diffusion*, 노이즈*noise* 등의 기술은 디지털 페인팅의 핵심 기법이다. 이미지를 만들며 변형시키거나, 인공 붓으로 그려나가는 동작이 회화적 활동을 연결시킨다. 작가는 소프트웨어의 특성에 따라 나타나는 기계적 우연성조차 즐기게 된다.

전통적 회화에서도 우연의 효과를 이용한 표현기법이 있다. 물과 기름의 반발 작용을 이용한 마블링, 화면에 물감을 뿌리거나 흘리는 드리핑, 종이 위에 물감을 두껍게 바르고 그것을 겹친 후 눌러서 형태를 만드는 데칼코마니, 재료나 작품의 일부를 태워서 생기는 외곽선과 형태, 거무스름한 색채를 이용하는 경우가 있다. 우연적 효과를 연출하는 이러한 기법은 회화에서 즐겨 사

용된다. 작가들은 여러 번의 데칼코마니나 마블링 과정을 통하여 의도적인 면과 비의도적인 면을 혼합하여 작품을 제작한다. 최근 그 예술성을 높이 평가받은 액션 페인팅[1] 역시 여러 번의 작품 제작과정을 거쳐 그 중 한 점을 작가가 선택하였을 것이다. 디지털 회화의 회화적 특이성을 좀 더 쉽게 받아들이기 위해서는 미술사의 실험적 흔적을 더듬어보지 않을 수 없다.

2. 시대를 반영하는 회화적 활동

인간의 회화적 활동은 기원전 1만5천년~기원전 1만년 경 구석기 시대의 알타미라 동굴 벽화로부터 비롯된다. 동굴 벽에 그려진 들소의 모습은 그것이 무엇인가를 확연히 알 수 있다. 당시의 바위나 동굴에 새겨진 그림들은 옛 조상들의 원시적 회화활동이라기보다 커뮤니케이션의 한 방법이었다. 동굴벽화는 '어디에 매머드가 있다' 혹은 '내가 바다표범을 잡았다'는 정보를 지신(地神)이나 다른 무리에게 전달하고자 하는 수렵시대의 기록적 행위로 알려졌다. 이렇게 시작된 그리기 활동은 현대에 이르기까지 시대를 거치면서 개념과 미적 표현이 변모해 왔다. 한 시대를 이끌어가는 '이즘(ism : 주의)'은 순수 회화에 국한된 변화만 일으킨 것이 아니라 상업적인 용도의 실내장식, 포스터, 생활용품들에서부터 영화, 음악, 광고, 무용 등에 이르기까지 그 시대의 미학적 개념을 총체적으로 이끌었다.

이러한 과정을 자세히 이해하기 위해 지난 20세기 전반에 걸쳐 활발하게 활동되었던 근대미술(Modern Art)과 현대미술의 예술

1 액션 페인팅 20세기 초부터 회화에서 시작된 것으로, 붓을 사용하지 않고 물감을 떨어뜨리는 드리핑 기법을 사용하여 작품을 제작하는 회화 스타일. 1950년대에 미국화가 잭슨 폴락*Jackson Pollock*이 시작했다.

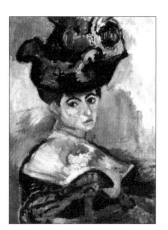

▲ 야수파 - 마티스 〈모자를 쓴 여인
Woman with the Hat〉

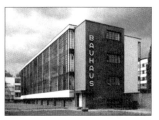

▲ 바우하우스

양식 일부를 짚어 보자.

야수파 (Fauvisme)

1898~1908년 프랑스에서 유행한 회화의 양식으로 인상주의에 반발해 등장했다. 빈센트 반 고흐와 폴 고갱의 영향을 크게 받았으며 전통적인 회화의 개념을 부정했다. 유화물감을 타 색채와 혼합하지 않고 튜브에서 바로 짜내 대담하고 격렬한 원색적 표현을 강조하였으며 사물의 형태를 색의 표현만을 이용하여 단순화했다. 이 운동의 주도적 화가는 앙리 마티스였다. 마티스는 후기 인상파의 거장인 고갱과 고흐, 조르주 쇠라 등의 작품을 스스로 연구하고 그 결과로 야수파 양식을 창조했다. 프랑스 출신의 모리스 드 블라맹크와 앙드레 드랭이 마티스와 함께 핵심을 이루어 이 운동을 주도하였다.

바우하우스 (Bauhaus)

1919년 독일 바이마르에 설립된 조형학교이다. 1925년에는 바이마르에서 데사우로 이전하였으며 1933년 베를린에서 문을 닫았다. 독일어로 '집을 짓는다' 를 뜻하는 '하우스바우' 에서 명칭이 비롯되었다. 바우하우스는 건축을 주축으로 예술과 숙달된 기능을 서로 교류하여 종합하려는 미술양식이었다. 기능주의에 입각해 디자인과 건축, 공업적 생산을 종합적으로 파악하려 했던 창시자 발터 그로피우스의 교육방침, 바우하우스식 교수법과 이념은 전 세계에 널리 보급되었으며 오늘날의 예술 교육과정과 현대 조형예술에 많은 영향을 주었다.

표현주의 (Expressionism)

1·2차 세계대전 사이에 독일을 중심으로 하여 프랑스·오스트리아·러시아 등 유럽에서 전개되었던 미술 운동이다. 이 미술 양식은 빈센트 반 고흐, 에드바르 뭉크, 제임스 엔소르를 기원으로 하여 1885~1900년 경 제각각 개성적인 회화양식을 발전시켰으며, 에리히 헤켈, 카를 슈미트로틀루프, 프리츠 블레일 등이 있었다. 1905년경 독일의 에른스트 루트비히 키르히너가 브뤼케파를 결성하면서 이 운동의 두 번째 흐름이 시작되었다. 그들은 인상주의의 자연묘사 방식인 자연의 피상적 묘사에 대해 반감을 가졌으며, 미술에서 재현하던 자연현상을 옮겨 그리는 재현 행위보다 미술가 자신의 주관적 표현이 무엇보다도 우선되어야 한다는 것을 내세웠다. 예술가 자신이 본 것에 대한 매우 개인적인 경험을 바탕으로 생각이나 관점을 전달하고자 하였다. 거칠고 대담한 선을 사용하여 강력한 시각적 효과를 연출하였으며 특히 독일의 표현주의 예술가들은 굵고 삐뚤어진 선과 거친 대비를 이루는 색을 사용하는 목판화 기법을 주로 애용하여 광적이라고 할 만큼 강렬한 느낌을 표현하였다. 형태의 강조를 위해 선을 사용했으며 색채는 단순화·평면화했다. 이 운동은 회화로부터 시작하여 타 조형예술과 문학·연극·영화·음악에까지 크게 영향을 주었다.

입체파 (Cubism)

인상파－야수파－표현파를 거치면서 미술은 극(極)에 달한 색채 지향주의를 형성하게 되었다. 입체파는 이에 반대하는 운동이

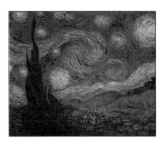

▲ 표현주의-반 고흐
〈별이 빛나는 밤에 *Starry Night*〉

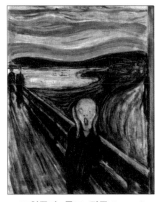

▲ 표현주의-뭉크 〈절규 *Scream*〉

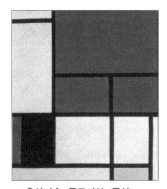

▲ 추상미술-몬드리안 〈구성〉

▲ 추상미술- 칸딘스키
〈Composition Ⅳ〉

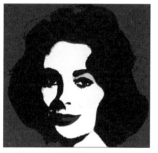

▲ 팝아트-앤디워홀
〈리즈 (엘리자베스테일러)〉ⓒ Andy
Warhol Foundation for the Visual Arts /
SACK, Seoul, 2008

▲ 팝아트-로이 리히텐 슈타인
〈행복한 눈물〉ⓒ Estate of Lichtenst-
ein / SACK, Seoul, 2008

었다. 1907년 파블로 피카소와 조르주 브라크가 이 운동의 시작이었다. 이들은 자연을 모방하던 이전의 미술 이론에 반발했으며 모델링, 명암, 원근법 등 전통적인 회화적 기법을 원치 않았다. 그들은 2차원적 평면성을 중시하였고 여전히 자연을 예술 창작의 근원으로 삼았으나 형태와 질감, 색과 공간은 철저히 분해하여 상하좌우 등 여러 측면의 포름(forme : 영어의 form)을 존중했다. 그리고 이러한 연구를 2차원 화폭에서 묘사하는 새로운 시각과 사실성을 추구하였다. 그들은 자연의 형태를 기본적인 기하학적 형태인 원추, 원통, 구(球)라는 3단계로 나누어 표현했다. 입체파는 회화가 주된 표현 양식이었으나 20세기의 조각과 건축에도 영향을 미쳤다. 입체파는 후에 나타나는 추상미술의 관념을 체계화하는 역할을 하였다.

추상미술 (Abstract Art)

대상을 있는 그대로 묘사하지 않고 색채, 선, 형태 등의 요소만으로 작품을 제작하였다. 흔히 비구상미술이라고 한다. 추상회화는 매우 주관적이고 순수한 구성을 표시하는 미술이었다. 주관성이 짙고 표현기법이 다소 난해하여 일반적인 대중은 이해하기 어려운 형식이었다. 지성을 뜻하는 차가운 추상과 감성을 상징하는 뜨거운 추상으로 나누어 작품을 진행하였으며 후에 초현실주의의 탄생에 큰 영향을 주었다.

팝아트 (Pop Art)

예술가들은 대중들이 이해하기에 애매하고 주관적인 추상표현

주의를 거부하였다. 팝아트는 추상미술과 다르게 일상생활에서 흔히 볼 수 있는 기술과 자본주의 문화산업의 산물을 대중적 예술 차원으로 승화시켰다. 현대문명의 상징인 광고, 소비 등 대중문화의 생생한 흔적을 미술에 남겼다. 팝아트에는 만화, 광고, 포스터, 포장지, 소비영상이 훌륭하게 예술로 소화되어 등장한다. 소비상품인 햄버거·립스틱 케이스·잔디 깎는 기계, 또는 메릴린 먼로·엘비스 프레슬리 같은 대중문화의 우상들이 화려한 색채와 거대한 사이즈의 출력물로 만들어진다. 깔끔하고 세련된 디자인의 미학도 접목되어 있다. 팝아트는 '고급미술'의 한계에 얽매였던 2차 세계대전 이후의 미술활동인 추상표현주의 앵포르멜[2]·미니멀리즘·개념미술과는 차별화된, 대단히 기계적인 질감으로 대중에게 다가간다.

▲ 미니멀 아트–도널드 저드
⟨**Untitled**⟩ ⓒ Donald Judd / Licensed by VAGA, New York, NY / SACK, Seoul, 2008

미니멀 아트 (Minimal Art)

시각 예술 분야에서 시작되어 철학·음악·건축·패션 등 여러 예술 영역으로 확대된 세계적 운동이었다. 추상표현주의와 팝아트, 액션페인팅 이후부터 미국의 젊은 작가들은 회화, 조각, 건축양식에서 '최소한의 절제미학'을 조형수단으로 사용했다. 미니멀 아트는 매우 엄격하고 비개성적인 화면구성을 시도한 예술양식이었다.

극사실주의 (Hyperrealism)

팝아트의 강한 영향으로 시작되었다. 항상 주위에 존재하는 세계를 일상생활의 이미지로 기록하고 작가의 주관성은 배제한,

2 앵포르멜 제2차 세계대전 후 프랑스를 중심으로 일어난 새로운 회화운동. 비정형 회화, 서정적 추상회화를 뜻한다.

▲ **컴퓨터 아트-프랭크 스텔라**
〈**기저 6마일**〉 ⓒ Frank Stella / SACK,
Seoul, 2008

매우 중립적인 입장에서 사물이나 세계를 있는 그대로 취급하는 예술양식이다. 슈퍼리얼리즘이라고도 하며 일상생활을 아주 정교한 그림으로 사진처럼 완벽하게 그려내는 것이 특징이다.

포스트모더니즘 (Postmodernism)

20세기를 거쳐 서양 문화와 예술, 그리고 삶까지 파고 들었던 모더니즘에 대한 반발로 일어난 예술양식이다. 장르 사이의 '경계선'을 무너뜨리는 혼합작업이 많이 시도되었다. 주로 20세기가 아닌 다른 시대, 다른 문화로부터 양식과 이미지를 끌어들였으며, 예술에 아름다움뿐만 아니라 정치와 이데올로기가 들어오기도 했다. 삶과 문화를 비판적으로 다뤄 그 경계를 무너뜨리고, 미술에 행위(Performance)와 참여(Participation)를 유도하여 시간·공간·사람에 의해 창작되고 완성되는 참여예술을 탄생시켰다. 이 예술형식은 사회학과 철학, 그리고 예술 전반 분야에서 새로운 정신 사조로 받아들여진 큰 운동이었다.

컴퓨터 아트 (Computer Art)

컴퓨터 아트는 기술이 지닌 특성을 예술의 영역에 채택하는 양식이다. 디지털컴퓨팅 기술이 표현 매체가 되는 20세기 중반부터 회화를 핵심으로 한 조형예술과 음악에서 가장 활발히 다루어지는 예술형식이다. '예술-기술-현실' 의 관계에서 예술작품의 부가적인 역할만 하던 기술을 예술과 대등하고 상호 보완적인 관계로 발전시켰으며, 기술과 적극 교류한 매체예술을 탄생시켰다.

▲〈원본-Vr.01〉, 인화지, HP3000 computer print, 2001

이처럼 미술은 시대에 따라 그 모습이 변모했다. 시대를 이끈 예술가들은 늘 선구자적 실험 정신으로 새로운 미적·개념적 표현을 독창적으로 창조하기 위해 혼신의 힘을 다하였다. 그 결과 사람들은 새롭고 독특한 '개념과 미'의 발견에 찬사를 보내거나 또는 난해한 반응으로 작품과 교감하였다. 예술은 항상 실험적이다. 등반가가 에베레스트의 최고봉이나 미지의 봉우리를 정복하듯, 물리학자들이 구성이 밝혀지지 않은 물질을 알아내기 위해 수많은 실험을 하듯, 예술은 미적·개념적 새로움과 날카로운 지적을 예술형식으로 승화하는 실험을 게을리 하지 않는다. 간결하게 표현하여, 실험적이지 않거나 독창적이지 않은 대상은 진정한 예술이 아니라고 할 수 있다.

3. 디지털 회화의 평가와 가치

디지털 회화의 가능성

디지털 회화의 '가치'에 관한 문제는 작가, 비평가, 수집가 모두에게 중요한 화두가 된다. 여전히 작품의 질적 우수성만이 작가의 창작 의욕을 유지시켜주고 있는 현실에서 30,000시간을 작업에 쏟아 부었으나 단 한 점의 작품도 상업적 성과를 거두지 못하였다는 작가도 있다. 이쯤 되면 하소연에 가까운 비명이다. 그럼에도 불구하고 예술가들은 이 작업에서 손을 놓지 못한다. 그들은 새로움의 가능성을 보았으며 흡사 종교의 수준에 근접한 깊이로 창작을 사랑하는 까닭에 실험적 예술의 생명이 존속되고 있는 듯하다. 이제 디지털 회화는 신기한 효과와 볼거리를

〈Get out@03〉

위주로 제공했던 단계를 막 벗어나 작품의 가치와 평가 문제를 숙고하는 시기를 보내고 있다.

디지털 아트의 기계적 속성과 무한한 복제성이 작품의 '가치와 평가'를 훼손하는 것은 아니다. 오히려 기계적 매체의 한계를 넘어 디지털 회화의 표현 방식과 의미를 찾는 노력의 시간이 작품의 가치 문제를 해결하는 단서(端緒)가 된다. 사진이 순수 예술로 인정받기 시작한 시기는 사진술의 발명 후 100여년에 이르는 세월이 지난 후부터이다. 오늘날 사진은 21세기에 '가장 중요하게 취급되는 예술' 중 한 분야로서 그 예술성의 가치는 몇 십억 대의 작품으로 평가되어 거래되기도 한다. 사진의 전례에 비춰보건대 디지털 회화작품 역시 작가들의 꾸준한 실험과 혼을 담은 노력이 요구된다.

디지털 회화는 디지털 세계를 벗어나면 어떤 형태로든 옷을 입게 된다. 이미지 파일은 흔히 종이·캔버스·인화지 등의 물질로 재탄생되며, 여기에 움직임을 더하여 스토리를 따르는 시간예술의 시퀀스 이미지로 거듭나기도 한다. 디지털 이미지가 물리적인 형상을 갖추려는 근거는 디지털 회화의 '가치와 평가' 문제를 해결하고자 하는 노력의 일부이다. 가장 근접한 표현을 구사하는 기존 예술의 격식을 도입하여 익숙한 형식으로 자신을 드러내는 것이다. 수많은 시간과 노력의 결과로 탄생된 뛰어난 작품도 수요와 공급의 시장 원리를 무시하면 가치의 문제는 해결되지 않는다.

신기술이 생산한 새로운 이미지를 보는 신기함이 디지털 회화작품의 가치 평가의 유일한 잣대가 되던 시절이 있었다. 그것은

신기함과 허무의 연속만이 존재하던 초창기 컴퓨터 작업시대였다. 모니터라는 '가상' 공간에 허무하게 손놀림을 하듯 그려내는 작품은 신기함 그 자체였다. 오랫동안 전통 회화에 심취해온 일부 작가들은 디지털 그림이 그려지는 모니터 앞에서 신기해하지만, 정작 손에 잡히는 물질적 형상의 부재인 그림의 특성 앞에서 딜레마에 빠진다. 동양화가 한 분이 디지털 회화를 보며 내뱉던 말이 있다. "이건! 완전히 만다라(mandala)다!" 조형적으로 일정한 틀을 유지하며 배치되는 선·원·사각 구조들의 복제성과 작품을 만들고, 그리고, 지우는 과정이 모래로 그림을 그리는 듯 순식간에 그려지고 허물어진다는 것이다. 디지털과 물리적 환경의 격차는 "내 그림 어디 있어?" 라고 외치게 만들었고, 기(氣)와 철학을 불어넣어 동양화를 그리던 그는 늘 컴퓨터 앞에서 딜레마에 빠져 헛웃음을 짓곤 했다.

작품의 가치 평가 기준에는 '유일성(originality)' 이 있다. 유일성을 중시하는 기존 미술의 시각에서 보자면 디지털 회화는 그 반대개념인 '복제의 귀재' 로 접근이 된다. 대량생산이 가능한 작품은 작품에 포함된 미학적 요소의 특이성이 아무리 월등하다 하더라도 상업용 인쇄 전단지 위의 의미 없는 사진처럼 보일 수도 있다. 초기 작품 제작 시기에는 필자도 수많은 그림을 출력하면서 시인 김광균의 〈추일서정(秋日抒情)〉을 떠올렸다. '낙엽은 폴란드 망명정부의 지폐' 로 시작하는 이 시는 매우 회화적이고 공감각적이다. 시인이 시를 통하여 토해내는 고독한 황량감, 현실에 대한 비애는 기계예술 앞에 선 필자를 회의적이고 무기력하게 만들기도 했다. 디지털 회화 작업은 '기울어진 풍경의 장

막 저쪽에 고독한 반원을 긋고 잠기어' 가는 것과 같았다. 그러나 어쩌면, 바로 이러한 컴퓨터 미디어의 '휘발성 이미지'라는 특징이 예술가들을 붙드는 원동력이 된다. 실험정신이 투철한 예술가들은 다시 컴퓨터 앞에 앉아 휘발성 그림을 잡으려는 유혹에 빠진다. 큰 개성(個性)은 어떤 형식으로든 그만큼의 가치를 숨기고 있기 때문이다.

디지털 아트가 싹트던 초기, 작가들은 가능하면 평소의 작업습관대로 모니터 상에서 '붓질'을 하고, 찰나를 찍어내는 사진 기술을 접목하였으며, 수학적으로 프로그래밍된 언어로 그림을 그리기도 하고, 동판·석판·라이트 박스 등의 다양한 물리적 재료에 디지털 그림을 다시 재생시키는 실험을 하였다. 작가들은 미학적으로 기존의 매체들과 구분되는 디지털 그림의 특성을 찾고자 노력하였으며 그 결과 여러 유형의 이미지 변형과 왜곡 기술이 유행하게 되었다.

디지털 회화의 창조적 탄생

컴퓨터 페인팅은 유화가 아니다. 일부 화가들이 컴퓨터처리 작업을 다시 유화로 옮기는 실험은 기술이 제공하는 복제의 원리를 따르는 대신 유일성과 일회성을 작품에 부여하기 위함이다. 디지털 회화는 기존 미술의 전형성을 재현하기보다 오히려 디지털의 특성과 가상공간의 특성을 이용할 때 새로워진다. 기존 미술 재료들의 특성을 닮지 않은 기법을 과거의 것들보다 더욱 특별하고 훌륭하게 정의내리고 구현할 때 비로소 새로운 미학적 양식을 창출하게 된다. 미술이 대중 속에 자리하려면 숫자적

인 유일성을 강조하기보다 제한된 대량생산으로 작은 금전적 대가를 지불하고 누구나 소유할 수 있는 대상으로 흐르는 것이 바람직할 수도 있다.

많은 장르의 예술 중 음악은 인류의 삶에 유난히 밀착되어 있다. 음악은 음반·라디오·TV·MP3 등의 매체를 통하여 사람들의 일상생활 속에 깊숙이 들어온다. 사람들은 음악을 듣기만 하는 것이 아니라, 공연이나 시각예술을 통해 보기도 하고 파일이나 음반 등 물질화된 형태로 소유하기도 한다. 고고한 미술 활동과 달리 음악은 인류의 삶을 즐겁게 하면서 마음대로 놀이하고 연주하게 내버려두는 자율적 즐거움의 대상이 되어준다. 바로 이런 점이 음악을 대중적으로 발전하게 한 요소를 이룬다. 미술이 닮아야 할 것은 음악의 친화력이다. 데이터로 간직되는 디지털 미술이 이 출구를 열 수 있을 것으로 보인다. 데이터 원본은 수집가에게 소장되고 수집가는 수세기를 거치면서 원본의 아름다움을 미술애호가들에게 선사할 수 있게 된다. 사진, 영화, 비디오, 그리고 팝아트 같은 대중적인 복사예술의 행적을 주시해 볼 때 이제 미술도 고립된 전시장의 유통과정에서 탈피해야 한다.

▲ 디지털 기술 고유의 페인팅 기법의 예

디지털 미디어로 창출되는 이미지 표현 기법은

전통적인 물리적 페인팅 기법과는 매우 다르다.

디지털 방식의 표현기법은 짜인 프로그램에 의하여 순간적인 표현들을 이끌어낸다.

이러한 기계적 특성을 충분히 파악하여 자신 **고유의 미학적 표현**을 만들어가는 것은

디지털 페인팅의 매우 중요한 요소이다.

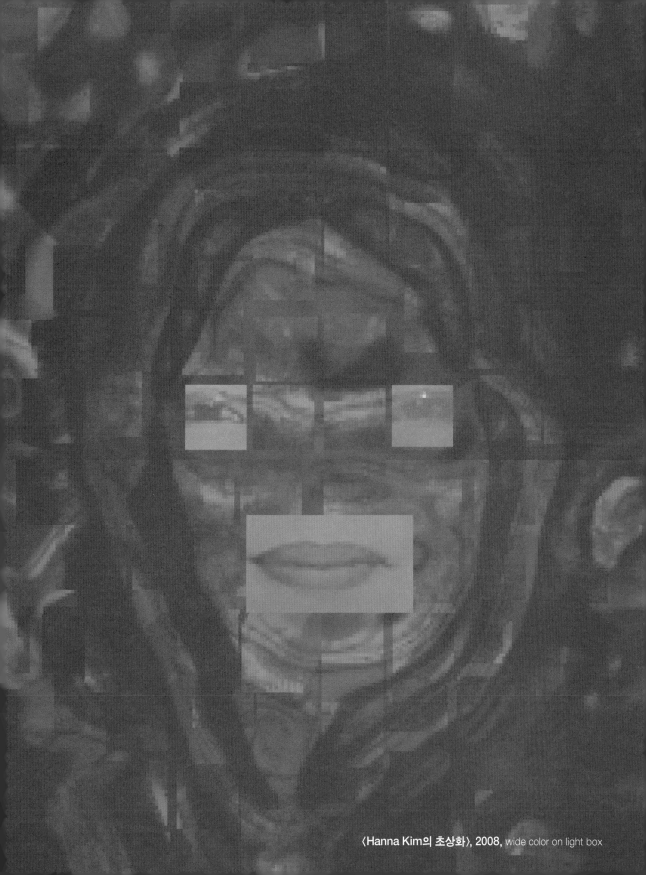

⟨Hanna Kim의 초상화⟩, 2008, wide color on light box

움직이는 페인팅의 매력은 4차원의 '시간성' 부여에 있다.

반면 정지화상은 시간예술과는 달리 다양한 세대의 관람자들에게

즉각적으로 수용되는 매력이 있다.

시간예술은 이야기로 청중과 대화하지만

정지화상은 관람자에게 대단히 큰 상상력의 여지를 준다.

〈모니터〉, 2004. Video 2' 20"

그림1 이미지 확대에 의한 일부분의 강조

그림2 동일한 이미지의 확대와 축소에 의한 구성요소와 위치의 변경

그림3 '소프트웨어 미학' 알고리즘을 이용한 변경 ①

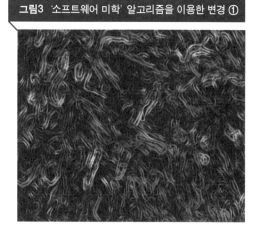

컴퓨터는 유화 물감이 발견된 이후 가장 융통성 있는 매체이다. 디지털 매체를 접하면 예술적 상상력은 개인의 상상력을 넘어서게 된다. 작업 공간 역시 더 이상의 공간적인 제한이 없는 온라인이나 대용량 디스크에 저장된다. 디지털 페인팅 기술은 비디오작품, 애니메이션의 영역을 넘나들며, 매우 자유로운 응용력과 융합력을 보여준다.

그림4 '소프트웨어 미학' 알고리즘을 이용한 변경 ②

▼ 〈**Web망에 걸린 정보**〉 computer print, 2001

4. 가상공간 아트토피아

창작의 산실-예술 재료와 매체로 꾸며진
이미지와 소리의 공간

손에 물감을 바르지 않고 드로잉을 할 수 있는 것은 매우 큰 즐거움이다. 수작업을 하지 않고 손가락(digit)으로 작업을 할 수 있는 것 역시 지대한 기쁨이다. 색을 혼합하는 번거로움 없이 키보드 자판 한번의 선택으로 펼쳐지는 색상팔레트에서 수천만의 색상 중 하나를 선택하여 클릭 한 번으로 칠할 수 있는 것은 과학의 은혜이다. 장소에 구애받지 않고 컴퓨터 한 대로 자유롭게 소프트웨어들을 넘나들 수 있는 것도 큰 혜택이다. 물질세계에서 부동산으로서 제약받던 창작 공간을, 저렴한 매체 한 대로 해결할 수 있는 것은 과학 문명의 혜택이다. 그리고 그 공간의 크기를 자유롭게 조절할 수 있는 것은 이 시대의 특혜이다. 줌 *zoom*기능은 우리 손에 현미경을 쥐어준 셈이다. 장르의 혼합가능성을 제시하는 이 공간은 창의적이고 환상적이다. 초고속 통신망과 인공두뇌로 들어가면 더 큰 자유가 기다린다. 가상공간은 가히 아트토피아*arttopia*이다.

디지털 페인팅에서는 기존 회화에서 사용되던 캔버스의 제약을 받지 않는다. 그림의 크기는 설정한 해상도에 따라 1600배까지 커졌다가 언제든지 1 : 1의 비율로 환원되는 등 자유롭게 조절된다. 엄밀한 의미에서는 디지털 페인팅에 '화폭'의 개념은 없다. 물감이나 붓처럼 직접 손에 쥐던 재료와 도구는 사용되지 않으며 대신 '소프트웨어'와 소프트웨어를 탑재한 '하드

웨어', 작가의 '영감'으로 구성된다. 육체라는 물리적 기반은 모니터 앞에 두고 단지 마음이 이미지와 소리들의 세계인 '가상공간(virtual space)'에서 작업을 한다. 가상공간은 현실세계에 존재하는 또 하나의 세계이다. 우리의 현실에 '이미지와 소리의 세계'가 새롭게 들어선다. 육체는 가상공간 밖에서 활동하며 정신과 마음만이 가상공간으로 들어갈 수 있다. 디지털 예술에서 가상세계가 주는 의미는 제2의 표현의 공간, 제2의 작업실로 평가된다. 창작의 산실이다.

사회적 측면에서도 '디지털 세계'는 일련의 토머스 모어가 주장한 유토피아 *Utopia*[3]를 연상케 한다. 유토피아는 이 세상 어디에도 없는 이상적인 국가라면 아트토피아는 이 세상 속에 포함된 가상세계에 존재한다. 창작의 산실인 예술 재료와 매체로 꾸며진 이미지와 소리의 공간이다. 토마스 캄파넬라 *Tommaso Campanella*[4]의 1602년 작 《태양의 나라 La cittá del sole》, 프랜시스 베이컨 *Francis Bacon*[5] 의 《뉴 아틀란티스 New Atlantis》에서 말하는 과학적인 섬도 상상된다. 태평양상에 존재하는 뉴 아틀란티스는 인간을 위한 이상적 첨단 과학기술 국가였다. 380년 전의 상상력이다. 오늘날 인터넷으로 연결된 가상사회는 국가를 넘어선 세계의 개념이며 근세 철학자들의 이상론을 넘어선다. 20세기 과학이 제공한 가상세계는 가상 그 자체가 현실이 되는, 현실세계에 포함된 두 번째 세계라는 환생론으로 맥이 닿는다. 가상 자체가 현실이 된 '디지털 승(生)'은 예술에서뿐만이 아니라 21세기 인간의 '두 번째 삶'을 유도하고 있다.

디지털 가상작업 공간의 편리성은 요즘 한창 인기 있는 인텔리

3 유토피아 *Utopia* 그리스어의 '없다 (ou)'와 '장소 (topos)'를 합성한 말. 이 세상 어디에도 없는 이상향을 뜻하는 말이다.

4 토마스 캄파넬라 *Tommaso Campanella*(1568~1639) 이탈리아의 시인, 작가, 플라톤주의 철학자.

5 프랜시스 베이컨 *Francis Bacon* (1561~1626) 영국의 철학자, 정치가. 영국 경험론의 시조이며 데카르트와 함께 근세 철학의 개척자로 알려진다. 저서는 《수상록》, 《학문의 진보》 등이 있다.

▼ 〈휴식-**Vr.02**〉 Wide color on light box, 1991

전스 빌딩(intelligence building : 지능형 빌딩)을 연상시킨다. 건축문화의 혁신을 이끄는 인텔리전스 빌딩은 많은 사람들이 드나드는 건물의 근무환경을 효율적으로 관리해, 인간을 최대한 배려하고 편리하고 환경 친화적인 요소를 제공하는 건축 문화를 보여준다. 가상 작업 공간은 무한공간이라는 점에서 이 세상에서 가장 넓은 반면, 컴퓨터 한 대를 설치할 수 있는 공간만을 원한다는 점에서 이 세상에서 가장 좁은 공간이 된다. 공간의 크기가 좁은 만큼 상대적으로 가장 값싼 부동산이며, 전 세계에 연결된 통신망이 부착되고 무한한 상상력을 펼칠 수 있도록 모든 예술 미디어가 집결되어 있다는 점에서 가장 편리하고 가치있는 공간이다. 게다가 이 공간은 시간과 공간을 초월한 개념이고 보면 뫼비우스의 띠와 같은 아트토피아*artopia*라는 말이 무척 잘 어울린다.

5. 소프트웨어 미학의 함성

소프트웨어를 향한 시선

물감은 특정한 대상 위에 색을 칠하는 기능을 가진 재료이며 소프트웨어는 특정한 미학이 생산될 수 있도록 수학적으로 프로그래밍된 도구이다. 회화적 활동에 있어서 소프트웨어는 고난도의 기술로서 도구, 매체, 재료의 역할을 동시에 수행한다. 소프트웨어란 'soft(부드러운) + ware(물품 또는 무형의 기술)' 를 의미하는 기술로서 기계를 움직이게 한다. 흔히 이 기술은 운영체제, 언어를 처리하는 프로그램, 여러 기능이 패키지로 묶인 응

분야별 소프트웨어를 보는 관점

정보통신 : 프로그램이 주 역할을 하는 것으로 데이터를 포함하여 시스템을 구성하는 정보의 일부분으로 본다.

토목건축 : 컴퓨터 등을 이용한 설계나 설치, 컴퓨터 프로그래밍에 관한 총칭으로 본다.

산업공학 : 오퍼레이팅 시스템이나 각종 프로그래밍 언어, 그리고 계산이나 업무에 적합하도록 작성된 프로그램 등을 총칭한다.

항공우주 : 컴퓨터를 제어하는 지시나 프로그램의 패키지를 말한다.

전기전자 : 컴퓨터를 이용하는 기술, 또는 컴퓨터 프로그램 그 자체를 말한다.

실용과학 : 컴퓨터의 운영을 담당하는 프로그램의 총칭을 의미한다.

예술 : 기계장치에 탑재된 기계적 표현도구, 표현재료, 전달매체를 의미한다.

용 프로그램의 세 종류로 구분된다. 기계의 중심이 되는 중앙처리장치, 본체를 제외한 입출력 장치와 보조 기억 장치 등을 일컫는 하드웨어와 대비되는 개념이다.

각 분야마다 소프트웨어를 보는 관점은 조금씩 차이가 있다. 회화적 활동에서 소프트웨어는 작가의 사고를 실현하는 표현매체로서 주 역할을 한다. 각각의 소프트웨어가 지닌 창의적 아름다움과 이미지 처리기능은 다루는 사람의 예술성과 툴 사용능력에 따라 독특한 미학으로 나타난다. 디지털 컴퓨팅기술 초기 개발단계의 소프트웨어 미학은 조악했다. 초기 소프트웨어를 통해 창출된 이미지는 얼음처럼 차갑고 값싼 플라스틱 제품처럼 어설펐다. 과장하자면 1970년대 무렵의 초기 소프트웨어에는 미학이라 칭할 만한 것도 없었다. 컴퓨터 작품들은 유럽에서 처음 소설이 출간되었을 때 '3류 저질'이라 비난받았던 것과 흡사한 대우를 받았던 것이다. 많은 작품, 특히 3차원 소프트웨어를 이용한 작품은 조명, 질감, 형태를 이루는 모델링 기술에서 미학적으로 또 기법적으로 충분하지 않았고 이미지도 만족스럽지 않았다. 소프트웨어 자체의 표현기술이 부족하고 툴을 사용하는 이들의 활용 능력이 부족해 빚어진 현상이었다.

많은 사람들의 호기심을 유발한 동시에 웃음을 터뜨리게 하거나 눈살을 찌푸리게 만들었던 이미지들은 변화하기 시작했다. 50여 년간 컴퓨터를 예술 미디어로서 연구하는 움직임이 꾸준히 있었고, 그러한 연구가 토대가 되어 작가의 의도를 반영할 수 있는 미학적 성과를 이루었다.

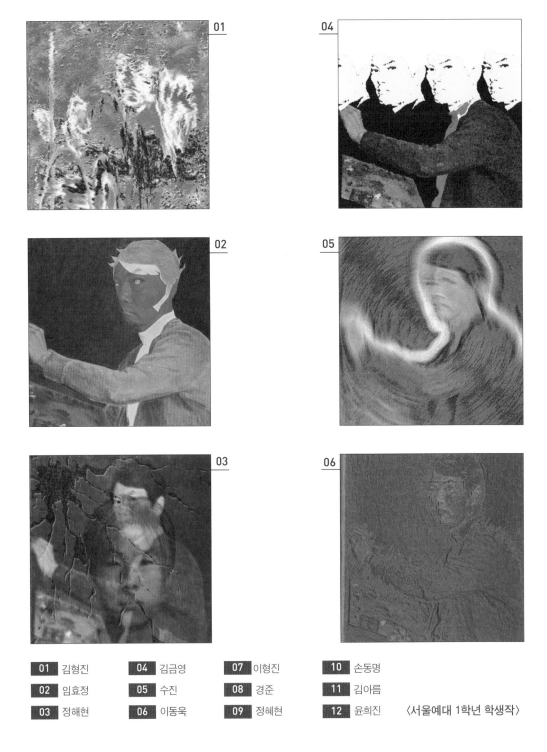

⟨서울예대 1학년 학생작⟩

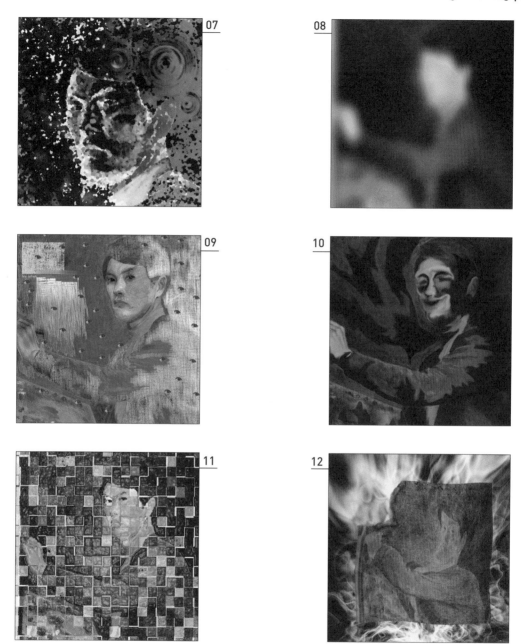

서양화가 김서봉 (1930~2004, 평북 철산 출생)의 자화상을 이용한 컴퓨터 이미지 제작 수업의 결과물 중 일부이다. 학생들은 소프트웨어의 기계성, 복제성, 우연성, 변신성을 활용하여 이미지를 만들었다. 대체적으로 수학적 능력이 뛰어난 학생들이 기계조작 능력이 우수하며 예술적 능력이 뛰어난 경우에는 기계조작능력은 약하나 풍부한 창의력이 기술의 한계를 넘어서게 한다. 만일 이 학생들이 프로그래밍 언어를 자유롭게 구현할 수 있다면 더욱 독특한 결과물을 만들어낼 수 있다.

부드러운 소프트웨어, 미학을 생산하다

소프트웨어는 미학을 생산한다. CG가 제공하는 수학적 이미지 표현 방식은 매우 다양한 질감의 표현 기법을 반자동으로 구사한다. 여기서 반자동이라 함은 소프트웨어는 자동화로 프로그램이 되어 있으나 그 프로그램의 운용은 개인의 수동조절로 이루어진다는 것이다. 잘 찍은 소나무 한 그루가 몇 번의 자동 조절로 순식간에 색상이 변경되고, 미학적 표현 방식이 잉크, 크롬, 깃털 등의 재료로 변경되기도 한다. 이것이 소프트웨어가 제공하는 특징이다. 소프트웨어는 생각을 하지 않는다. 누구에게나 동일한 기계적 미학과 기능만을 제공할 뿐이다. 동일한 기능을 자신만의 고유의 표현 기법으로 승화시켜 사용하는 것은 예술가 개인의 몫이다.

소프트웨어는 디지털 회화를 가능케 하는 수단이며 재료이다. 미학적 기능을 갖춘 다양한 소프트웨어의 부재는 디지털 회화의 제작도 불가능했을 것이다. 유화 물감이 캔버스에 칠해지면서 그림의 형상이 이루어지듯이 소프트웨어를 통한 디지털 기법이 작품의 실체를 이룬다. 따라서 동일한 소프트웨어로 동일한 주제를 100명이 그리거나 만든다고 가정할 때, 그 표현의 결과는 100장이 모두 판이한 결과물을 이루어야 한다. 오랜 시간 숙달된 기능은 이것을 가능하게 하며, 얕은 수준의 기계적 조작으로 신비한 효과를 창출하고 그것에 열광하던 시대는 지났다. 지금은 누구나 컴퓨터를 보유하였으나 아무나 컴퓨터로 예술성이 깃든 디지털 작품을 만들 수 없는 시대를 맞이한 것이다.

디지털 회화에서 소프트웨어를 다루는 것은 악기를 다루거나

연주하는 점과 유사하다. 거문고를 타는 법을 알고 있다고 하여 모두가 동일한 수준의 음률을 만들어내지는 못한다. 또 같은 곡을 연주해도 연주자와 거문고의 밀접성에 따라 연주의 독특함과 수준의 깊이에 차이가 날 수밖에 없다. 작품표현의 깊이와 결과에는 재료를 능숙하게 다루는 능력이 확연히 드러난다.

전통적인 미술 재료 대신 디지털 미술에서 활용하는 재료는 수학적 계산 방식에 의거한 알고리즘algorithm이다. 프로그래밍에 능숙하지 않다면 많은 예술가들은 알고리즘에 따라 만들어진 상용 소프트웨어에 의존한다.

디지털아트가 기술에 의존하는 형식은 우리가 카메라를 직접 만들지 않고 생산된 카메라를 이용해 사진을 찍는 행위, 이미 제작된 바이올린을 이용해 곡을 연주하는 행위와 유사하다. 소프트웨어는 시간예술에서의 미디어와 조형예술에서의 재료의 혼합 형태로서 장르를 넘어서는 매우 독특한 심미적 생산물을 창출할 수 있게 한다.

20세기 초 기계예술시대의 예술작품에는 아우라aura가 없다는 말로 유명한 독일의 평론가 발터 벤야민Walter Benjamin[6]은 이렇게 말했다. "매체 시대에 심미적 생산물은 예술가의 계몽적이고 개인적인 창조 정신보다는 매체의 기술에 기초하고 있다." 매체예술에서 미학적 생산의 주체를 이루는 것은 인간이 아니라 바로 기계장치임을 주장하는 것이다. 이것은 예술형식에 큰 변화가 일고 있음을 지적하는 메시지로, 아무런 의도 없는 기계적 조작과 변형 과정에서 무작위로 탄생된 이미지가 예술작품으로 둔갑될 수 있다는 사실을 벤야민은 포착했다. 벤야민의 지

6 발터 벤야민Walter Benjamin (1892-1940) 유태계의 독일 평론가. 주요 작품으로 《독일 비극의 기원(1928)》, 《기술복제시대의 예술작품(1936)》이 있다.

적은 기계예술의 발전단계인 과도기적 시기에 유효한 것으로, 기다림의 미덕을 통해 극복될 수 있는 기계예술시대의 초기 현상이었다. 물론 새로운 기술 구현에 급급하여 신기술만 좇다보면 기계적 신기함과 효과에 치중하는 유성만 남게 된다.

발터 벤야민의 아우라를 우리말로 옮기면 '예술혼'에 해당된다. 벤야민의 종교주의적·신비주의적 철학을 차치하더라도 예술작품에는 작가의 아우라 즉, '예술혼'이 깃들여있다. 현대예술에 있어서 작가의 혼은 무겁고 신비롭기만 한 것이 아니라 즐거운 영감과 기쁜 노력이 될 수도 있다. 초창기 컴퓨터 페인팅에서 '아우라'를 찾는 것은 힘들었다. 기술 자체의 놀라운 능력을 습득하기도 힘거운 상황에서 작품에 독특한 영혼의 미학 '아우라'를 담는 것은 역부족이었다.

소프트웨어가 매우 안정적으로 발달된 지금은 더 이상 볼거리에만 치중하지 않는다. 디지털 페인팅에도 아우라가 살아있다. 소프트웨어이기 때문에 창출할 수 있는, 기존의 예술미학과 확연히 구분되는 컴퓨터 미학이 활발하게 움직이고 있다.

▲ 〈복사꽃-Vr.01〉 computer print, 2002

디지털 페인팅 작업을 하는 예술가들은 평소에 자신이 그리는 방식을 그대로 사용하기도 한다. 전통적 매체인 캔버스 위에 그림을 그리듯, 컴퓨터 모니터에 그림을 그린다. 그러나 디지털 도구를 활용하는 방법에는 차이가 있다. 회화에서는 그림을 그리는 게 문자 그대로 '그리는' 것이다. 예술가는 거친 터치와 섬세한 붓놀림으로 표현하고자 하는 바를 그린다. 캔버스 위로 붓이 오가고, 붓이 지나간 자리에는 작가의 의도가 드러난다. 디지털 회화에서의 그리기는 강조와 변형의 원리가 포함된다. 그린 그림을 디지털 페인팅 도구를 활용해 자르거나 붙이거나, 새로운 이미지와 결합한다. 이미지를 수정하고 복원하는 작업도 가능하다. 형태 자체를 밀거나 찌그러뜨리는 일도 이뤄지며 이런 식으로 원래 그림과는 다른 새로운 이미지가 창출된다.

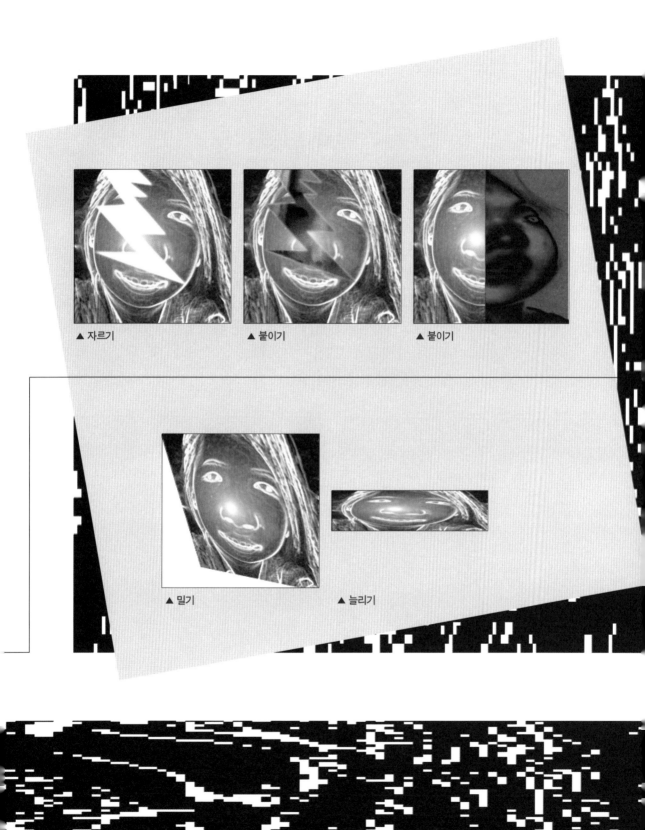

▲ 자르기

▲ 붙이기

▲ 붙이기

▲ 밀기

▲ 늘리기

그린다 | 만든다 | 가능성을 타진한다

예술가는 가상 세계의 이면을 그린다.

1. 그린다

비트와 이미지

래스터 그래픽 이미지*raster graphics image*는 작은 정사각형인 픽셀이 모자이크처럼 구성되어 이루어진 이미지이다. 픽셀이 모여 모니터위에 형상을 드러내는데 이것을 비트맵(bit map : 픽셀지도)이라 부른다. 비트*bit*란 디지털 컴퓨팅에서 사용되는 정보량의 최소 단위를 말한다. 디지털의 모든 정보는 이진법인 0과 1의 조합으로 전환되어 나타나는데, 이진법의 0과 1은 각각 '참', '그렇다' 와 '거짓', '아니다' 를 의미한다. 이진법에서는 1, 2, 3, 4, 5 라는 10진법의 숫자를 0과 1만 사용하여 1, 10, 11, 100, 101로 표현한다. 0과 1이 정보를 표현하는 수단이다.

래스터 그래픽 이미지는 점이 모여 화상을 표현한다. 즉 이미지를 구성하는 색채의 해상도와 깊이는 픽셀에 저장되어 있는 정보로 표현된다. 비트의 수가 증가할수록 한 픽셀이 나타낼 수 있는 색상의 수는 늘어나고 색상의 깊이도 깊어진다. 하나의 픽셀은 빨강, 초록, 파랑의 RGB조합으로 색을 나타내고 여기에 원색 체계가 혼합되어 다양한 색을 보여준다. 크기를 아무리 늘

▲ 래스터 그래픽 이미지

이 그림은 매트릭스 비트맵이다. 가로
나 세로의 동일한 길이에 픽셀의 개수
가 많을수록 이미지의 상태는 선명해
진다. 픽셀 한 개의 가로와 세로의 비
율을 픽셀 종횡비(pixel aspect ratio)라
고 한다. 디지털 컴퓨터에서는 픽셀 종
횡비는 1:1로 정사각형을 이룬다. 그
러나 NTSC, PAL 지원용 타가*Taga* 보
드의 픽셀 종횡비는 1:0.97 비스타*Vis-
ta* 보드는 1:1.850이다.

려도 이미지에 손상이 없는 벡터 이미지와는 달리 래스터 그래
픽 이미지를 크게 확대하면 픽셀-그림을 이루고 있는 화소단
위-을 육안으로 볼 수 있다. 사물을 확대경이나 현미경으로 관
찰할 때 현미경의 배율이 높을수록 물체의 구성요소의 본질이
선명하게 드러나는 것처럼 말이다. 디지털 아트에서의 그리기
는 이미지의 구성요소인 픽셀을 다루는 것과 같다.

디지털 아트에서의 그리기 방식

디지털 페인팅에서 그리기 도구에는 연필, 붓, 페인트통, 팔레
트 등이 있다. 모두 전통적인 그리기 방식에서 사용되는, 우리
에게 익숙한 도구이다. 디지털 페인팅에서 그리기를 주로 하는
예술가들은 평소 그림 그리는 방식을 컴퓨터에서도 사용한다.
마치 실제 캔버스 위에 그림을 그리듯, 목탄(charcoal)이나 연필
로 스케치를 한 후 수채물감, 유화물감 등으로 채색작업을 한
다. 화실이나 야외에서 그림 그리던 방식을 고스란히 디지털로
재현하는 셈이다. 그런데 도구를 활용해 표현하는 방법에는 조
금씩 차이가 있다. 연필이나 붓의 속성을 고스란히 반영하는 페
인팅 기법이 있는가 하면, 전통적 방식을 뛰어넘어 자유롭게 선
을 그리거나 조절하는 기법도 있다.

디지털 아트에서 전통적인 그리기 방식과 가장 근접한 기법으
로 페인트 프로그램을 이용한 '웨트온웨트*wet-on-wet*' 방식을
들 수 있다. 유화기법의 하나인 웨트온웨트는 마르지 않은 유화
물감 위에 다시 물감을 칠해 빠르게 그림을 그리는 것을 말한
다. 디지털 페인팅에서도 이와 유사한 기법을 시도할 수 있다.

그리기 도구에 포함된 브러시*brush*를 사용하여 예술가가 독창적인 브러시를 개발하는 것이다. 브러시의 종류와 질감에 따라 다른 표현이 가능하다. 색이 섞이거나 서로 침투되는 느낌을 살릴 수도 있다.

콜라주도 얼마든지 가능하다. 이미지를 칼이나 가위로 오려내기도 하고, 사각이나 원형으로 선택(marquee)해 원하는 위치에 옮기거나 붙인다. 이미지의 부분선택과 이동은 자유롭다. 디지털 페인팅에서의 콜라주는 색다른 특성이 있다. 이미지들의 오려낸 흔적을 연필이나 붓을 이용해 지우는 것이다. 콜라주의 자취는 모두 사라지고 처음부터 디지털 페인팅의 도구로 그려낸 그림이 생성된다. 전통적인 콜라주의 방식이면서 전통을 넘어선, 그리기가 가능한 콜라주이다.

그리기의 또 다른 도구로서 디지털 에어브러시*digital airbrush*가 있다. 에어브러시는 물감을 안개 상태로 뿜어내어 채색하는 도구이다. 디지털 에어브러시는 실제 에어브러시에 비해 입자가 거칠고 자연스럽게 퍼지지 않는다. 그렇지만 마스크 기능, 투명도 조절 기능, 색상 혼합 기능 등이 있어서 에어브러시의 투명도나 색상을 조절하면 광범위한 색상 표현이 가능하다. 또 베지어*Bezier* 곡선이 추가되어 있어 물체의 형상을 오려내거나 선택하고 마스크를 씌울 수 있다. 도구에서 뿜어져 나오는 물감의 입자들이 공기 중에 흩날리면서 호흡기로 침투하던 전통적인 에어브러시에 비교하면 참으로 편리한 도구이다.

그린다 : 전통적인 붓, 컬러연필로 그림을 그리고 그 위를 손가락으로 문지르며 그린다.

만든다 : 완성된 그림을 소프트웨어 조절로 형태를 변형시키면서 만든다.

그리기의 재탄생

셀 에니메이션*Animation Cells*과 만화에서도 디지털 페인팅이 사용된다. 드로잉에 상상력을 담고 움직임에 자연스러움을 부여하는 것은 디지털 페인팅 기술이다. 과거 수작업으로 처리되던 부분이 지금은 디지털 페인팅으로 제작된다. 전통적인 애니메이션은 3D 애니메이션이 등장하면서 특수효과 면에서도 더이상 흥미를 끌지 못한다. 디지털 페인팅으로 제작된 이미지가 수작업으로 제작하던 방식보다 월등하게 위력적이고 사실적인 이미지를 보여주기 때문이다.

이것은 매우 시대적인 것으로 이러한 기술은 지속적인 발전을 거듭하며 현실과 가상현실을 움직임으로 재현해 나갈 것이다. 손으로 그려진 애니메이션은 움직이는 페인팅이라 볼 수 있다. 애니메이션 스탠드[1]를 사용하지 않아도 초기 드로잉을 쉽게 만들어낼 수 있으며 어니언 스킨*Oninon skin*[2]을 사용해서 유연하게 움직이는 동작을 한눈에 구분할 수 있으며, 순간적으로 많은 장면들을 그릴 수 있다.

디지털 아트에서 익힌 그리기 기술은 기존의 그리기 기술과 다르다. 물과 물감의 혼합비율로 농도와 채도를 조절하는 방식은 디지털아트에서는 마우스의 감도를 조절하는 '누르기' 기법이나 불투명도 버튼의 조절로 표현된다. 완성된 그림을 보고 결과적으로 해석하면 디지털 아트의 기법과 전통기법의 차이는 별로 발견되지 않는다. 그러나 제작과정은 분명 다른 것이다.

또 양자의 방식이 언제나 호환되는 것은 아니다. 실제 물감과 붓 등 전통적 도구를 사용하여 수채화를 익힌 학생들은 디지털

1 **애니메이션 스탠드** 애니메이션 작업을 할 때 작업물과 조명을 고정시키는 장치
2 **어니언 스킨** 어니언 스킨은 플래시의 한 기능이다. 그림이 그려진 투명한 종이가 한 프레임 위에 겹쳐 있어 여러 장의 프레임을 한꺼번에 볼 수 있는 기능을 구현한다.

페인팅 기법을 익히기만 하면 빠르고 쉽게 자신의 작품을 그려
낸다. 무엇을 조절할 것인지, 어떻게 색감을 드러내고 그림의
깊이를 조절해야 하는지 파악하는 것이다. 그림을 처음 그리거
나 물리적인 페인팅 기법에 익숙한 예술가에게 디지털 페인팅
은 기존 매체를 대체할 수 있는 기회와 새로운 창작의 가능성을
선사한다. 그러나 물리적인 매체의 경험 없이 처음부터 디지털
팔레트와 붓을 다루던 디지털 예술가들에게 실제 물감이 주어
지면 그들은 컴퓨터상에서 구현하던 기술을 현실세계에서 그대
로 재현할 수 없다. 물과 물감의 농도조정이나 붓의 질감에 익
숙하지 못하기 때문이다.

두 기술은 서로 다르다. 어느 한 쪽이 우위를 점하는 것이 아니
다. 각각의 고유한 장점이 있다. 디지털 컴퓨터는 전통적인 유
화나 수채화, 목탄화의 특성을 모방할 수 있지만 그것을 대체할
수는 없다. 디지털 미디어는 그 자체의 개성을 살려 사용되어
야 한다. 유화나 수채화의 기법을 재현하는 것에만 머물지 않
고 디지털 붓, 디지털 팔레트의 특성을 충분히 살려서 새로운
페인팅 스타일로 개발해야 한다. 그것이 디지털 예술가의 진정
한 '그리기'이다.

2. 만든다

'만든다'는 것은 조형예술에서는 기술이나 노력을 이용하여 새
로운 것을 제작하거나 창조하는 것이다. 물체를 만들어가는 과
정을 일컫는 이 단어는 디지털 회화에서는 그리기와 동급이다.

만들기 기법은 직접 그림을 그리지 않고 사진을 스캔하여 조절하거나 이미 '그리기'를 하여 제작된 이미지에 일부 '만들기'가 들어가는 방식으로 사용된다. 사진이 컴퓨터에 저장되면 그것은 픽셀의 집합으로 변형되어 인치당 픽셀의 수(ppi : pixel per inch)와 해상도(resolution)가 결정된다. 한번 고정된 픽셀의 숫자는 파일의 크기를 고정시킨다. 디지털 컴퓨팅에서 '만들기'는 조절하기를 내포한다. 손으로 조절하는 기능만큼 큰 역할을 하는 또 다른 기법은 '명령어'이다. 이미지의 컬러, 보정, 색상 대체 등이 명령어를 통해 실행된다. RGB, CMYK 모드도 자유롭게 왕래할 수 있다.

'만들기'는 기계적인 과정에 따라 순차적 기능을 시각화하는 한 과정이다. 2, 3차원 이미지 모두 물체의 움직임에 기하학적 변형을 가해 위치 설정, 물체 이동과 회전, 크기 조절 등을 한다. 디지털 만들기의 기본을 이루는 도형은 항상 원점을 중심으로 생성되고, X·Y·Z축에 따라 변형된다. 물체는 회전축을 중심으로 회전각도만큼 회전하고, 삼각법에 의해 새로운 위치가 지정된다.

실제로 조형예술에서 작품을 만들 때 자르기, 붙이기, 씌우기, 밀어서 찌그러뜨리기, 누르기, 변형하기 등의 다양한 방식들이 사용된다. '복사하기+붙이기'는 만들기의 가장 기본적인 기술로 이 기술을 통해 콜라주collage 형식을 창조할 수 있다. 불어의 '꼴레coller' 즉 '붙이다'에서 유래된 콜라주는 디지털 이미지 제작 기술 중 가장 원초적인 핵심 기술이자 본질이다. 한때 이 기술은 '풀 없는 붙이기'로 매우 신기롭게 여겨지기도 하였다.

▲〈**정선의 가을**〉, 김서봉, oil on canvas, 1992

▲ 〈정선의 가을 Vr.02〉, wide color on light box, 2002

▼ 〈**가을비**〉 HP 3000 computer print, 2002

▼ 〈**따리아꽃 Vr.01**〉, HP 3000 computer print, 2002

특히 입체감을 이루는 3D이미지에서는 폴리곤을 이용한 만들기 기법이 핵심을 이루며 현대 예술에 자주 등장하는 '문자' 역시 만들기 과정을 거쳐 새로운 모습으로 탄생된다. 이처럼 디지털 페인팅은 그리는 과정보다는 만들고 명령어로 지시하는 과정이 압도적 역할을 한다.

문자 역시 디지털 페인팅의 한 요소로 그림 이상의 호소력이 있다. 문자는 높은 선명도로 제공되며 안티얼라이싱*anti-alising* 기능이 있어 글자가 깨지지 않는다. 문자에 특수효과를 입힐 때는 역시 페인팅 소프트웨어를 사용한다. 비트의 자유로운 변신과 데이터 호환의 편리함은 장르를 넘나든다. 디지털의 자유롭고 혼합적인 성격은 경계를 넘는 새로운 예술적 표현과 형식을 창조하는 운동에 가속도를 올린다.

3. 가능성을 타진한다.

소프트웨어의 무한도전

디지털 페인팅의 또 다른 창조과정은 기술의 구현 가능성에 달려 있다. 작품제작의 최우선 요소는 소프트웨어의 특성을 파악하는 일이다 (5장 매체 필연성 참조). 이 소프트웨어로 무엇을 하겠다는 의욕이 앞서기 전에 이 소프트웨어가 무엇을 할 수 있을까에 대해 먼저 파악해야 한다. 만들기 소프트웨어가 출시되면 사용자들은 만들기 소프트웨어에서 그리기 기능도 동시에 요구한다. 이 경우에 사용자들이나 예술가들은 주로 각 소프트웨어마다 가장 빼어난 특성만을 선택하여 활용하기 위하여 다양한 소

프트웨어 도구를 동시에 스크린에 펼쳐 놓는다. 오랫동안 디지털 작업을 진행해온 작가들은 하나의 소프트웨어로 2~3개의 소프트웨어를 합쳐 놓은 듯한 기법들을 묘사할 수 있다. 이것이 가능한 것은 예술가의 실험정신 덕분이다. 예술가의 의구심과 그것을 압도하는 호기심은 소프트웨어 기술을 성장하게 하는 원동력이 된다.

이것은 이미 개발단계에서 사용 용도가 확연히 정해진 소프트웨어의 기능을 확장시키는 계기가 된다. 소프트웨어라는 것이 얼마나 부드럽고, 유동적이며, 자유로운 것인가를 보여주는 예이다. 이미지 강조와 변형이 이뤄지는 소프트웨어에서는 이러한 현상이 더욱 두드러진다. 어떤 화소는 숨겨야 하고 어떤 화소는 더욱 자세히 표출시킴으로써 오히려 강조되는 기능을 활용하여야 하기 때문이다. 공간의 조밀도 분석은 초점이 맞지 않는 부분이나 시각적으로 방해가 되는 부분을 찾아 제거하면서 이미지의 표현 기법을 탐색한다. 스케치 위에 모델링하고 3차원 영상을 조립한 후 사진처럼 정교한 혹은 매우 예술적인 표현 기법의 렌더링을 시도한다. 이때 각 소프트웨어 간의 특성들을 교류하여 작가가 원하는 결과물을 만들어내는 데 필요한 기술의 가능성을 타진한다.

디지털 기술은 전통 회화의 표현기법을 총망라하고 있다고 해도 과언이 아닐 만큼 완벽하게 전통 페인팅 기법을 모방하고 있다. 그럼에도 불구하고 아직 소프트웨어가 제공하는 페인팅 기법 중 포괄할 수 없는 전통회화 기법이 있다면 드리핑*dripping* 기법을 들 수 있다. 드리핑 기법은 폴록의 액션 페인팅으로 유

명해졌는데, 플록은 가끔 캔버스 속에까지 들어가 물감을 뿌리
거나 캔버스 위에 부어 흘러내리게 하며 작품을 제작했다고 한
다. 이 기법이 개발된다면 무척 흥미로울 것이다.

소프트웨어의 특성을 충분히 숙지하고 있다면 소프트웨어에서
는 드리핑 기법을 모방한 그림은 그리기 힘들다는 사실을 알게
된다. 2차원 소프트웨어로 3차원 이미지를 구현할 수는 없다.
왜냐하면 평면의 모습만 볼 수 있을 뿐, 이미지를 돌려서 위·아
래·옆모습을 볼 수 없기 때문이다. 오히려 3차원 이미지 소프
트웨어를 사용한다면 매우 완벽하고 짧은 시간에 그것을 완성
할 수 있게 된다. 소프트웨어 패키지 상에서 주어지지 않는 기
술을 구현하고자 한다면 스스로 프로그래밍을 개발하여 만드는
방법이 있다. 이 사실은 매우 흥미로운 부분이며 수학에 의존하
여 독자적인 그림 미학을 개발할 수 있는 선택이기도 하다.

창조의 가능성

컴퓨터로 작업을 하는 예술가들은 외면상 그림을 만드는 것 같
지만 그린다고 표현한다. 그리고 그것을 '그린다'로 표현한다.
왜냐하면 컴퓨터 미디어가 그림을 그리는 방식이 '그리기'와
'만들기'를 병용하기 때문이다.

격찬을 하지 않을 수 없는 그리기 모방 소프트웨어인 페인터 소
프트웨어가 있으나 사용자들은 오히려 그리기보다는 만들기 소
프트웨어를 선호하는 듯하다. 기존 미술계에서 사용하던 모든
회화적 매체와 표현기법들을 모방하여 가상세계에 재현해 놓았
으나 아마도 물리적인 표현미디어 답습과정에서 지독히도 연습

하던 기법을 그대로 새로운 뉴미디어 세계에서도 재현하고 싶지 않은 심리 때문일 것이다. 또한 디지털 이미지가 물리적인 형상을 띠었을 때, 기존 매체의 형식을 모방하여 재현한 작품에는 더 이상의 도전성과 자극을 받지 못하기 때문일 것이다.

약 10년간 그리기와 만들기 소프트웨어를 지도하면서 학생들의 작업을 지켜보면 디지털세계에서 학생들이 발휘하는 드로잉과 페인팅의 수준은 정확히 자신의 물리적 드로잉 수준만큼 구현 가능하다. 또 이미 초등학생 때부터 마우스에 숙달된 학생들은 굳이 미술 수업을 받지 않더라도 연필, 붓 등의 전통적인 도구 대신 마우스만으로도 불편 없이 드로잉을 펼치는 경우가 많다.

▲〈따리아꽃〉, 김서봉, 2007

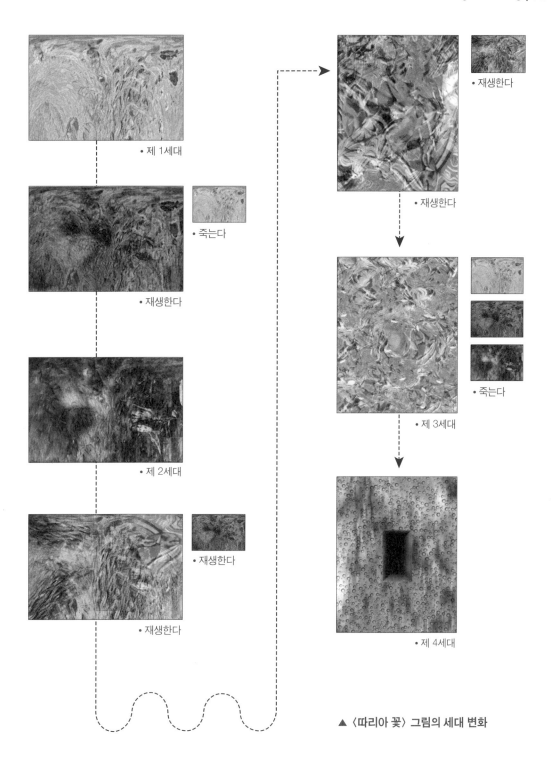

• 제 1세대

• 죽는다

• 재생한다

• 제 2세대

• 재생한다

• 재생한다

• 재생한다

• 재생한다

• 제 3세대

• 죽는다

• 제 4세대

▲ 〈따리아 꽃〉 그림의 세대 변화

▲〈삶 Vr.02〉, 시바크롬인화, 1993

▲〈**삶 Vr.01**〉, 시바크롬인화, 1993

004;
제네틱 이미지 genetic image

복제로 생성되는 이미지에도 유일성이 있다.

놀랍고도 다양한 미적 활동을 펼쳤던 현대미술의 거장 피카소의 창작 정신을 디지털 제네틱 이미지의 세계에서 다시 찾아 볼 수 있다. 제네틱*genetic*은 생물의 유전학적인 속성을 의미한다. 제네틱 이미지*genetic image*는 하나의 이미지를 복제하는 과정에서 우성인자와 열성인자를 만들며 끊임없이 진화하는, 새로운 복제의 개념을 가진 이미지 창출법이다. 컴퓨터의 프로그램화된 수학적 방식을 통하여 작가는 의도적으로 그림간의 유전자를 합성하며 그림을 진화시킨다. 제네틱 이미지에는 '복사'의 새로운 개념이 들어있다. 동일한 획일성으로 진행되는 '복제/복사'이지만, 이 복제에는 아주 특별한 '유일성'이 있다.

1. 그림의 DNA

그림의 세포분열

살아있는 생명은 세포분열을 하며 성장한다. 세포의 분열과정에서 DNA와 그 형상은 정확히 복제된다. 돌연변이는 DNA의 일부가 더해지거나 삭제되는 현상이다. 돌연변이가 일어나지 않는 한 자식은 아버지와 매우 닮은꼴이 된다.

디지털아트는 가상공간에서 인공생명(artificial life)을 창조하는
과정이다. 여기에는 탄생, 성장, 자연도태 등이 포함되어 있다.
자연계의 유전 메커니즘과 인류의 진화과정이 고스란히 인공생
명의 형태로 프로그래밍되어있다.

디지털 페인팅에도 그림의 유전자가 있다. 물론 그것은 정적인
복제 현상일 뿐 실제 생명은 아니다. 먹이를 먹거나 생존 경쟁
을 하는 동물도 아니고, 하루에 조금씩 자라는 식물도 아니다.
그러나 인위적으로 진화할 수 있는, DNA를 지닌 생명이다. 인
공생명의 속성을 잘 보여주는 것 중 하나가 게임이다. 게임 속
애완동물인 강아지를 보면 먹고 자고 짖는 등 현실세계에서 일
어나는 현상을 그대로 재현한다. 게임을 하는 사람들은 강아지
의 종류를 푸들에서 치와와로 바꿀 수 있고, 강아지의 행동이나
진로를 변경할 수도 있다. 이런 작업을 하는 예술가도 마찬가지
이다. 신의 역할을 대신하듯 인공생명을 통제할 수 있다.

그림의 DNA는 살아있는 생명체의 DNA처럼 스스로 복제현상
을 일으키지는 않는다. 그러나 아버지→아들→손자→조카에
서 일정한 유전자가 세대를 걸쳐 전이되듯, 그림에서 그림으로
전이된다. 그림이 살아있는 존재는 아니나 사람들이 그것을 보
아 줄 때마다 그 수명과 생명이 늘어난다.

창의적 유전자

진화하는 비트로 이루어진 디지털아트는 종종 정지화상이 움직
이는 영상으로 전이되고, 움직이는 영상의 일부가 정지화상으
로 다시 표현되기도 한다. 일정 길이의 동영상은 스토리를 바탕

으로 메시지를 전달하는 까닭에 한 장면에서 다음 장면으로 연결되는 형태로 이야기가 구성된다. 그러나 정지화상에서는 한 컷 한 컷이 바로 명장면을 표현한다. 정지화상의 한 장면에 예술적 구성과 응축된 이야기가 포함되어 있는 것이다. 정지화상에서는 다음이란 없고, 그 이상도 없다. 다음을 기약하는 습작인 디지털 스케치는 대부분 휴지통 속으로 들어간다.

정지화상에서 이미지는 작은 연결점에서 시작하여 종국에는 완전히 다른 화상을 제공한다. 작가들은 이미지 한 장을 위하여 많은 시간을 할애하고 결국 마음에 든 그림을 선택한다. 마치 액션페인팅에서 자신이 가장 마음에 드는 작품을 선택하여 전시하는 것과 같다. 휴지통에 버려지는 스케치는 그대로 소멸된다. 작가들에 따라서는 그것들을 언젠가 다시 불러내어 사용하는 경우도 있다. 그러나 작품의 영감을 표현하기 위하여 연습한 스케치 작업에서 또 다른 '영감'이 발생하는 경우는 드물다. 새로운 시각적 화풍의 창출은 가능하다. 기술이 동일하게 적용된 하나 또는 두 개의 작품이 생산된 다음 이미지는 변경된다. 작품으로 탄생된 창의적 유전자는 소멸하는 것이다. 비로소 하나의 작품이 '완성'되고, '영감'은 일시적으로 나타났다가 사라진다. 영감은 지속적으로 머물지 않는 특성이 있다. 대체로 구상 과정에서 작품의 방향은 여러모로 연구되고 결정된다.

컴퓨터식 창작인 이미지의 배열·혼합을 통한 새로운 이미지 생산 방식은 전통적인 이미지 제작 기법의 관점에서는 유달리 실용주의적인 면만 강조하는 듯 보일 수도 있다. 키보드를 두드리거나 수없이 많은 '핫키(hot key : 단축키)'를 구현하거나, 마우

스를 클릭하는 모습 역시 보편적인 시각에서는 순간적이고 유희적인 동작이 연속되는 것처럼 보이기도 한다. 그러나 그것은 미디어들의 차이점 때문일 뿐이다. 새로움은 낯설음이다. 새로운 것은 언제나 신비성과 감동, 이해할 수 없는 빈정거림을 동반한다. 새로움의 깊이가 클수록 이러한 반응은 격렬하다. 키보드를 두드리고, 마우스로 장난하듯 그려대는 행동이 바로 컴퓨터 미술 매체의 모습이다. 우리의 조상들이 붓으로 쓰던 글을 연필로 대체하고 이어서 볼펜을 접하게 되었을 때에도 '인정할 수 없음의 충격과 신비의 시기'가 있었을 것이다. 놀라움이 크고 인정하지 못하는 시기가 길수록 미디어는 '혁명적'이라는 수식어를 달게 된다.

2. 디지털 이미지의 원본과 복사본

디지털 복제 기술의 묘미

컴퓨터로 이미지를 만들면서 흔히 접하는 현상은 디지털 이미지의 DNA적인 복제특성과 그 사용방식이다. 디지털 이미지의 복제시스템은 과거의 복사기에서 제공되던 획일적인 대량생산과 다르다. 동일한 복제품이 아니라 개체마다 성격이 다른 형상을 복제하게 된다. 산업사회의 특성인 동일한 대량생산 자동 복제기능을 고스란히 전수받았으나 '창의적인 복제 기능'이 추가되어 '이미지 복사' 기술을 한 단계 높여 놓았다. 이것이 바로 디지털 복제 기술의 묘미이자 격찬을 받을 수 있을 만한 특성이다. 획기적인 기술개발을 통한 새로운 이미지 창출법이 탄생되

어서가 아니라, 디지털 기술이 인류의 기술적 발전의 계단을 순차적으로 밟으면서 신기술을 개발하고 있다는 점 때문이다.

'창의적인 복제 기능'은 복사기 미술에서 미술가들이 복사기계 위에 다양한 물체들을 얹어서 얻게 되던 이미지와 복사되는 순간 RGB칼라의 순차적인 스캐닝 기계의 움직임을 감지하면서 연출하던 손놀림과 그림과 종이조각의 시간적 연출효과를 자동화시켜 놓은 현상이다. 디지털 기술에서는 갑자기 흰색이 검정색이 되고, '엠보싱 효과'가 '스케치 효과'로 일시에 전환되는, '전환의 시간적 과정이 생략된' 돌변 현상들이 제공된다. 이러한 비트의 특성을 수학자들은 0과 1의 디지털 논리로 확연하게 증명하지만, 예술가들은 경험을 통하여 이 현상을 체험하게 된다. 실제로 작가들에게 예술은 경험하는 것이다. '제네틱 이미지'는 과정이 원본과 원본으로부터의 복제, 그리고 그 복제의 현상이 원본으로부터 유전인자가 타 인자와 교배하여 각 DNA의 특성을 조금씩 가지고 다른 형태로 태어나며, 때로는 전혀 다른 형식으로조차 탄생되는 과정은 매우 특별하다.

제네틱 이미지는 다윈이 주창한 변이의 법칙과 생존의 논리를 연상시키고, 모건의 유전자 돌연변이 실험, 멘델의 완두콩 교배를 통한 잡종 만들기를 간접 체험하게 한다. 비트는 진화한다. 그리고 그 결과물이 예술로 거듭나게 하기 위하여 작가는 창조적 선택을 반복한다.

▲ 〈원본 Vr.04〉, 1998.

그림의 DNA가 가족 단위를 구성하는 제네틱 이미지이다. 원복과 원본으로부터의 복제본, 그리고 각 그림의 유전인자가 타
인자와 교배되어 유전인자의 특성을 조금씩 가지고 다른 형태로 태어난다. 때로는 전혀 다른 형식으로 탄생되는 과정도 읽
을 수 있다. 이 작품에는 복사본이 없다. 모든 작품은 조금씩 다른 모습으로 탄생되는 '원본'이다.

◀ 〈Post M Reproduction,
Family〉
1995년 이미지 프로세싱 기법으로
제작된 제네틱 이미지. 이 중 일부
가 선택되어 유화 또는 수채화로 다
시 채색됐다. 또 다른 일부는 2000
년에 애니메이션 작품으로 '영감' 이
전이되었다.

저작권과 작품의 가치

원본의 가치는 지구상에 '한 점'일 때 '희귀성'을 갖게 되어 높이 평가받는다. 사람들은 하나밖에 존재하지 않는다면 아무리 하찮은 동식물이라 할지라도 멸종의 위기에서 구하기 위해 엄청난 노력을 한다. 작품에서도 마찬가지이다. 그 누구도 실현하지 않은 '새로운 대상'일 때 '독창성'에 관한 평가의 수치는 높아진다. 수식어 '뉴new'를 붙이게 되는 새로운 대상이란, 현존하는 어떤 것보다 뛰어나다는 것을 강조한 것이다.

예술과 창작권

'원본'과 '복사본'이 구분되어야 하는 가장 큰 이유는 작가의 창작권을 보호하기 위해서이다. 새로운 것을 만들기 위해서는 시간도 필요하고 노력도 요구된다. 반면 그것을 복사하거나 유사하게 제작하는 것의 노력은 단순하다. 사람에게 '인권'이 있어 인간을 보호하기 위하여 인간으로 태어난 이상 기본적으로 동일한 '처우'가 요구되는 점은 작품에서도 동일하다. 디지털 기술의 무작위적인 이미지 훼손, 새롭기보다는 늘 어디선가 본 듯한 영상들, 서로 간의 복제가 급증할수록 예술은 죽는다. 결국 예술 활동에서도 남는 것은 '선구자적' 기록밖에 없다.

예술과 정체성

작품을 어떻게 보존하며 가치 평가를 할 것인가도 중요하다. 디지털 회화의 '원본'은 물리적인 형태, 즉 오브제의 개념보다는 오히려 '창의성'의 성격이 앞선다(제2장 디지털 페인팅 참조). 그 까

닭에 작가들은 디지털의 유일성을 물질사회에서의 형태로 전환시키기 위해 많은 노력을 거쳤다. 이러한 현상은 중세의 연금술사들의 노력처럼 보인다. 현재까지 디지털 사진, 판화, 비디오페인팅, 설치미술이 디지털 회화에 가장 근접해 있다. 우리는 한 장의 원본으로 남을 것인가 아니면 대중 속으로 파고들 것인가를 결정해야 한다. 그 과정에서 우리는 디지털 회화의 '원본성'을 찾을 수 있게 된다.

3. 진화하는 그림

제네틱 이미지에는 진정한 복사본의 개념이 없다. 기계 자체가 예술을 생산하지 않기 때문이다. 그림의 자기복제 명령 역시 수동으로 예술가가 지시한다. 예술가는 자신의 손으로 그림의 여러 가지 유전인자를 만들고, 각각의 프로그램에서 얻는 결과를 교류시켜 작품을 창작한다. 이것은 시스템에 의한 유형이 아니며 스스로 주어진 프로그램을 조절하면서 자신의 기호, 표현 방식을 만들어 가는 것이다. 원본 그 자체가 지속적으로 DNA 유전인자를 재생할 수 있도록 선별하고, 죽고 되살아나는 과정을 거치며 그림의 세대 변화를 일으킨다.

이러한 제작과정은 기술이 제공하는 매우 새로운 그림의 라이프 게임이다. 제네틱 이미지에서는 5종류의 어버이 그림이 10개 이상의 자식을 탄생시킨다. 이것은 모두 자동 생산도 아니다. 물론 예술에서는 자동화된 프로그램을 수동으로 응용하는 과정에서 매우 개인적인 시각으로 유전인자를 조절한다.

▲ 〈The repose (휴식)〉 애니메이션 3' 20"
3D와 2D프로그램을 혼합하여 인간의 몸과 마음이 물과 혼연일체되어 휴식을 취하는 스토리를 구성하고 있다.

이 작품은 페인팅과 드로잉 기법을 이용하여 제작한 그림으로 3차원 소프트웨어를 이용하여 그 중 일부를 모델링하였다. 작품은 1993년 뉴욕의 소호에 위치한 비주얼 갤러리에서 두꺼운 수채화 용지위에 프린트되어 전시하였으며 그 후 출력된 작품을 모티브로 "애니메이션 휴식" 이 제작되었다. 물, 인체, 물의 움직임에 대한 인체의 반응이 침묵, 휴식, 소리의 요소가 어우러져 표현된 작품이다.

자동화는 획일적인 대상을 만들어내는 까닭에 그 속에 인간의 의지나 표현이 존재할 수 없다. 모든 예술이 기계에 의해서 자동화되면 예술은 더 이상 존재할 수 없다. 사람들은 매우 획일적인 작품을 보게 될 것이며 '독창성'이 없는 작품은 더 이상 예술에서 살아남을 수 없을 것이다. 반면 자동화 단계가 예술에 도입된다 해도 활동의 주체인 인간은 개별적인 존재인 까닭에 언제든지 개인의 창의력으로 더 큰 새로움을 위한 개척을 추진한다. 자연계의 유전인자는 선별하고, 죽고, 되살아나는 과정에서 죽는 것보다 생명을 유지하는 것이 더 많다. 그 이유는 '살아남아야 하는 자연의 원리' 때문이다.

▲ ⟨**Accessary**⟩, wide color on light box, 1994.

MEDIA AND ART
미디어와 예술

005;
매체의 필연성

모든 매체는 현실을 극복하며 발전한다.

모든 매체에는 매체 자체의 본질이 지닌 필연적인 특성이 담겨져 있다. 컴퓨터는 디지털 기술로서 정보와 메시지를 주고받으며, TV는 대중을 상대로 메시지를 일방적으로 전달하고 각종 정보와 즐거움을 시간대로 늘어놓아 대중의 관심사에 따라 스스로 선택하여 공유하게 한다. 대리석은 아름답고 딱딱한 자연 광물질의 재료로서 사용된다. 땅은 수천 가지 모습을 지닌 광활한 자연으로 생명을 잉태하고 출산하는 본질적 특성을 지닌다. 매체의 고유 성격은 작가의 비판적 의식과 내적 영혼의 세계가 아름답게 전달되는 표현의 형상세계로 연결시켜주며, 각 예술의 형식을 구분한다.

1. 매체의 현실

매체의 본래적 기능 파악은 중요하다

'매체의 현실을 파악한다'는 것은 진부한 이야기일 수 있으나 반드시 필요한 부분이다. 현실이란 더 이상 피할 수 없는 기정사실로서 그렇게 될 수밖에 없다고 단정되는 것이기 때문이다. 따라서 '연필로는 그림을 그리거나 글을 쓴다', '잡지는 대중매체로

정보의 전달에만 사용된다'는 평범한 개념은 실험성이 강한 예술가들에게는 진부하게 들린다. 예술에서 매체는 표현수단의 재료, 전달, 대리물의 역할을 하며 형태가 있거나 혹은 형태가 없는 무형으로 인식되기도 한다. 유·무형을 막론하고 매체는 누군가에 의해서 사용될 때에만 비로소 형상을 띠게 되는 변화무쌍하고 은유적인 대상이다. 도구는 단순히 그 현실성이 가진 목적대로 사용하는 것이며 매체는 작가의 의식을 고스란히 담아내는 대리물이다.

매체의 필연적인 특징을 익히고 파악하는 것은 어떤 실험적 요소보다 선행되어야 하는 매우 중요한 논제이다. 특정 매체는 필연적인 본래의 기능과 형상을 통하여 각 예술이 지닌 독창성을 유지할 수 있어야 한다. '복사기'가 언어나 영상 정보를 수집하고 자동 제어, 데이터 처리, 사무 관리까지 광범위하게 처리하는 '컴퓨터'의 기능을 할 수 없다. 복사기는 글, 그림의 각종 자료를 복사하도록 제작된 까닭이다. 복사기 인쇄는 원본 문서를 복사기 위에 올려놓고 필요한 분량만큼을 언제든지 복사한다. 그에 비해 디지털 인쇄는 파일로부터 데이터를 프린터로 전송하여 복사한다. 이러한 요소들이 매체가 개발 당시 가지게 되는 본래적인 기능이다.

작가의 의식을 전달하는 중요한 대상인 매체의 본질적인 특성 파악에는 오랜 숙달의 기간이 요구된다. 매체의 개발목적이 지닌 특성이 고스란히 작품으로 담겨 나오는 과정을 능가할 때 비로소 2차적인 특성으로 확장되고 새로운 창작의 문으로 들어서게 된다. 많은 예술형식이 교차되는 혼합매체(multimedia) 작품

에서는 각 매체가 지닌 특성들이 부분별로 나열된다. 예를 들면 음악·성악·대사·무용을 혼합한 작품에서는 악기·사운드·목소리·내용·안무·동작·몸이 매체가 된다. 여기서 혼합극적 구성 요소를 지닌 뮤지컬을 탄생시키는가 하면 처음부터 끝까지 노래로 극적 구성을 표현하고 음악적 특성에 중점을 두어 극을 이끄는 오페라가 있다.

경쟁은 매체를 진화시킨다

디지털미디어에서 매체의 현실파악은 더욱 중요하다. 다양한 미디어의 자율 경쟁적 상황과 기술의 진보적 성격이 더욱 그러한 상황을 만든다. 소프트웨어 회사 간의 끊임없는 경쟁은 기술을 발전시키고 기술의 표현적 우월성을 고양시킨다. 디지털아트는 동일매체(소프트웨어)의 기능을 면밀히 검토하여 자신의 매체 정체성을 명확히 찾는다.

3차원 물체와 애니메이션을 제작하는 소프트웨어에는 소프트이미지*Softimage*, 마야*Maya*, 3D맥스*Max*가 있으며 이 세 가지 소프트웨어는 작업 역량이 유사하다. 소프트이미지의 인터페이스는 사용하기 쉽고 매우 빠른 레이트레이싱*raytracing*[1] 기법을 사용한다. 배우(actor) 모듈은 관절을 움직이는 요소가 월등하여 캐릭터애니메이션의 생생한 구현에 매우 뛰어난 기량을 보인다. 마야는 웨이브 프론트*Wavefront*와 알리아스*Alias*사가 합병되어 탄생한 기술로, 실리콘 그래픽스(SGI) 플랫폼을 기반으로 구현된다. 주로 디자이너나 애니메이터들이 이 도구를 즐겨 활용한다. 정교하며 빠르게 모델링과 애니메이션을 구현하여

1 레이트레이싱 가상적인 광원에서 나온 빛이 여러 물체의 표면에서 반사되는 경로를 추적하면서 각 물체의 모양을 형성하는 기법.

인기가 높다. PC버전도 출시되었으며 비디오게임과 시각적 특수효과 부분에서 널리 평가되고 있다. 맥스는 PC를 기반으로 작품제작이 이루어진다. PC 플랫폼에서 완벽한 3차원 애니메이션의 구현이 가능하고 대중에게 저가로 공급이 된다. 2차원 이미지 제작에서는 드로잉과 페인팅 위주의 작업은 페인터 *Painter*를, 페인팅을 일부 포함한 사진 위주의 작업은 포토샵 *Photoshop*을, 문자나 디자인의 작업에는 일러스트레이터 *Illustrator* 프로그램이 응용된다.

소프트웨어를 툴로 익히는 과정은 짧게는 3달, 길게는 6개월 이상의 시간이 소요된다. 도구의 단계를 지나 미디어로 사용할 때는 기량을 학습할 시간이 더 많이 필요하다. 따라서 작품 제작 전 소프트웨어의 특성을 명확히 파악해야 기능을 익히는 시간을 절약할 수 있다. 수묵화를 익혀야 하는데 유화기법을 학습하는 시행착오를 범하지 않아야 하는 것이다. 사진은 사진다워야 하며 유화는 유화다워야 하고 수채화는 수채화다워야 하며 컴퓨터 아트는 컴퓨터 아트다워야 한다. 각 예술형식은 해당 매체의 특성을 충분히 이해하고 그 특성을 활용함으로써 예술마다의 창의적인 형식이 구분되고 각각의 독특한 영역으로 발전될 수 있는 다양성을 제공한다.

2. 매체의 확장성

실험, 우연성, 그리고 매체의 창작정신

매체의 현실을 파악하면 다음 단계에서는 매체의 확장성을 생

각해야 한다. 매체의 확장과정은 실험과 실험으로 연결되는 우연성과 끈질긴 창작정신, 새로운 발상이 기초를 이룬다. 흔히 예술작품은 필연과 우연성이 어우러져 탄생하며, 특히 조형예술에서의 '매체'란 예술가 자신의 분신적 역할을 하는 '합체' 즉 '하나'의 개념으로 형성된다. 카메라는 사진의 단합체이고 글은 시인의 단합체이다. 회화나 조각에서는 미술재료가 된다. 컴퓨터와 소프트웨어는 디지털 미술의 단합체이며 필름, TV, 비디오의 활용은 영상촬영 기술에서 작품 전달의 매개체로서 역시 단합체를 이룬다. 미술작품에서의 혼연일체란 작품제작 시 작가와 미디어 간에 가슴, 감정, 손, 발 같은 도구나 혼의 감각이 미디어로부터 생산될 수 있도록 이끌어내는 순간을 말한다. 사진에서 새를 찍기 위하여 셔터를 누르는 찰나에 새, 카메라, 작가는 일시적으로 하나의 단합체가 된다. 인간이 직접 움켜쥘 수 없는 순간을 카메라가 대리물이 되어 포착한다. 공연예술에서 무용수와 몸의 움직임이, 악기와 연주자가 단합체이다. 공연예술에서는 '무대'라는 매체(매개체) 사이에 관객과 공연이 있으며 공연을 상영하는 동안 공연물과 관객이 단합체를 이끌어간다. 관객은 작가나 연출가와 혼연일체가 되어 작품에 몰입한다. 이러한 관계가 깊고 단단히 밀착될수록 작품의 전달력 또한 우수해지며 작품의 질적 완성도도 높다.

장르를 넘나드는 매체

매체의 현실적 한계를 넘는 운동의 하나로 최근 예술에는 전례 없이 '합동작업'이 유행이다. 장르와 경계를 넘는 활동은 미디

어의 유혹으로부터 시작된다. 혼합매체 작품들은 각 디지털 매체의 필연성을 뛰어넘어 서로 유기적인 형태로 연합되어 각 매체의 필연적 요소를 뛰어넘는 새로운 시도를 하고 있다. 컴퓨터 단말기 앞에서 모든 이미지 처리, 움직임, 그리고 음악의 혼합이 자유로워졌으며 이러한 과정에서 한 사람의 예술가가 여러 장르를 혼합하여 작품을 제작하는 멀티미디어가 성행하게 되었다. 그 결과 매체 간의 구분이 이전처럼 명확하지 않게 된다. 유사한 미디어의 기능, 쉬운 작동은 1인 다매체 시대의 멀티미디어 환경에서 '디렉팅'과 '분업'을 더욱 부각시키는 원동력이 된다. 각 분야 전문가들의 협업이 요구되는 것은 바로 광범위하고 통괄적인 지식과 표현 형식이 융합되어 발전되는 멀티미디어 (혼합매체)의 광범위함 때문이다. 한 명의 인간이 전문가 수준으로 작업을 구현할 수 있는 영역은 2~3개 미만으로 추정할 수 있다. 아무리 유능한 재능의 소유자이더라도 수명은 100세 미만이고 보편적으로 70세 이후의 인간의 기능은 노화되므로 그 이상의 것을 습득할 시간이 주어지지 않기 때문이다.

혼합매체의 구현에서는 매체가 각각 고유의 예술 형식을 유지하면서 동등한 급으로 교류된다. 성악과 유행가가 한 무대에서 서로 다른 창법을 통해 노래되고, 조각과 영상이 하나의 작품에서 서로 다른 면모를 보여주며, 문자와 상호작용성이 한 공간에서 각자의 역할을 수행한다. 혼합매체 작품들은 장르를 환상적으로 넘나들며, 어느 한 분야도 특별히 부각되거나 뒤처짐이 없이 각 예술의 특징이 동등하게 혼합된다. 요소의 결합은 전체를 능가하는 에너지를 낸다. 이러한 활동은 매체 간 경계를 해체시키고

완전히 새로운 장르와 생산물을 탄생시킨다. 컴퓨터 애니메이션, 홀로그래피(holographic : 레이저 사진술), 텔레마틱 아트 *telematic art* [2], 미디어공연, 보는 음악처럼 새로운 혼합 예술형식이 그 대표적인 예이다.

어떤 기술이나 대상이 본래의 사용 목적이나 기능을 잃게 되는 것을 '왜곡'이라고 본다면 작가의 왜곡은 긍정적이다. 작가들은 매우 창의적인 생각으로 미디어의 본질을 확장하여 사용한다. 미디어를 창의적으로 왜곡해 새로운 예술을 탄생시키는 것이다. 작곡가이면서 미술가였던 백남준은 대중매체인 텔레비전의 본질을 아트로 소화하여 비디오 아트라는 장르를 만들고 그 매력과 가능성을 부각시켰다. 인터넷을 통한 가상사회 문화를 배경으로 예술가들은 '웹아트'라는 예술 형식을 만들고 있다. 이것은 매체의 현실적 한계를 극복하려는 예술가들의 창의적 노력의 결과이다. 예술가의 창의성은 새로운 예술 형식을 만들어 낸다.

2 **텔레마틱 아트** 영국의 아티스트인 로이 애스콧이 제창한 개념. 텔레마틱은 정보통신 기술을 뜻한다. 아티스트 개개인이 계획한 범위를 넘어서 인터넷 스스로 일종의 '텔레마틱 아트'로 진화하고 있다.

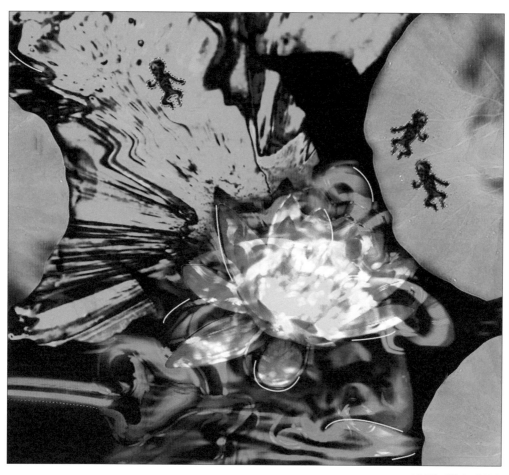

▲ 〈**수련**〉, Web, 2008

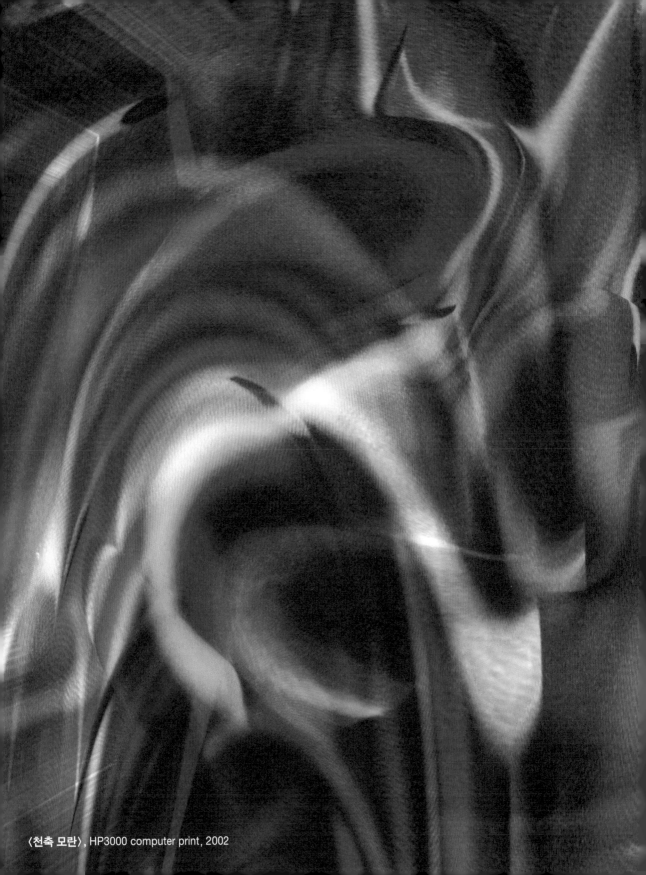

〈천축 모란〉, HP3000 computer print, 2002

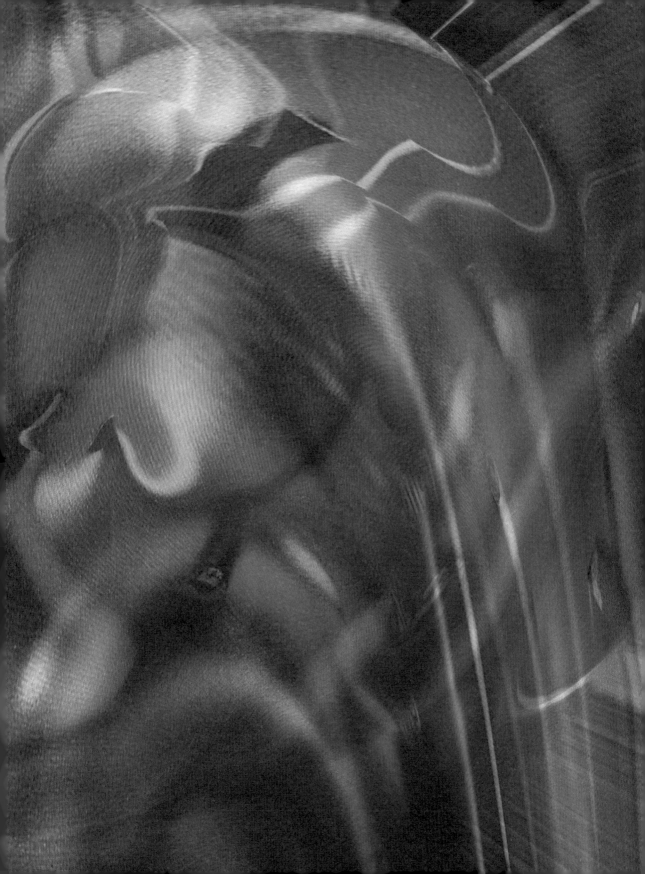

006 ;
미디어는 예술이다

현대예술의 전례 없는 형식에는 미학적 요소가 있다.

미디어가 예술이라니! 엄격하게 말해서 미디어는 예술의 표현 수단일 뿐 예술이 될 수는 없다. 그러나 예술이 매체와 도구를 다루는 기술, 물질적 재료에서 나온다는 점을 인식해보면 예술 영역에 활용되는 미디어와 그것을 다루는 기술이 예술의 완성도 측면에서 50%이상의 요인을 이루고 있다는 점을 확연히 알 수 있다. 예술가들은 동시대의 미디어를 통하여 사회를 반영하면서 예술의 본성인 '창조성'을 드러낸다. 미디어는 예술의 생산수단이며 예술의 일부를 이룬다.

예술, 공학, 과학은 함께 발전한다. 과학은 기술과 도구를 만들고 예술가는 창의적인 사용이라며 기술과 도구를 변조시켜 활용한다. 대중매체인 텔레비전을 비디오 아트로 훌륭하게 변조했으며, 분수대가 뿜어내는 물줄기를 '물조각'으로, 상업적 목적으로 발명된 실크스크린 인쇄기법을 미술의 대중화를 위한 '판화'라는 형식으로 사용했다. 예술가들의 실험적인 정신이 만들어낸 인간의 아름다운 '창조' 활동이다. 기술의 변조 현상은 기술을 창작 표현 수단으로 삼으려는 예술가들의 호기심과 욕망으로부터 시작된다. 현대의 뉴미디어 아트 전시장은 예술적 상상력이 과학 기술의 진보를 가져온다고 생각할 정도로 눈부시다.

1. 디지털미디어아트의 특징

미디어예술의 본령

작품의 표현을 위하여 미디어 기술을 직접 동원하는 예술형식을 미디어아트라고 한다. 현대 예술의 산실일 수 있는 미디어아트는 기술을 예술 표현재료로 사용한다. 미디어아트에서 기술은 아름다운 동경이다. 기술의 특이성이 자웅(雌雄)을 겨루는 미디어아트 전시장은 기술과 상상력의 미적 조화를 이루는 환상의 무대를 연출한다.

현대의 미디어예술은 미디어의 기술적인 우월성과 작가의 능력에 큰 영향을 받는다. 미디어예술의 창작이 예술가의 전위적이고 개성적인 창작 정신보다 기술의 특이성과 우월성에 의존한다는 비판도 있다. 그러나 인간이 주체가 되어 창조되던 미학적 생산의 주체가 매체예술 시대를 맞이하면서 '기술', '기계장치'로 옮겨간 것이라고는 단정할 수 없다. 각종 전자 장치와 소프트웨어는 미디어 예술을 가능하게 하는 요소를 구성하고 있을 뿐 스스로 작품을 구상하지는 않는다. 유화물감으로 그렸다고 해서 유화물감 자체가 그림의 감동과 아름다움을 대신할 수 없듯이 특출한 기술의 미디어를 사용하였다고 해서 미디어 그 자체가 예술을 말하는 것은 아니다.

기술은 한 시대의 산물로서 개발의 주목적은 인간의 삶을 윤택하고 편리하고 즐겁게 만들어 주는 것이다. 기술은 인간의 상상력과 꿈을 현실로 만들어주는 수단이다. 서유기의 손오공은 구름 대신 행글라이더나 비행기를 탈 수 있고, 물 위를 걷는 대신

배를 이용할 수 있다. 특수 안경을 쓰지 않고도 볼 수 있는 입체 영상이 우리들의 가정에 배달되는 날이 가까운 미래에 등장할지 모른다. 만화나 해리포터에 등장하는 상상이 사실이 될 수도 있다. 3차원 입체 기술과 더불어 미디어아트는 상상 너머의 세계로 발전할 수 있다.

르네상스시대의 거장 미켈란젤로가 당대 최고의 대리석을 다듬는 기술을 보유하고 있어 걸작을 만들었듯이 과학 기술을 표현 수단으로 사용하는 것이 큰 특징인 미디어아트에서는 기술 운용능력이 절대적으로 중요하고, 훌륭한 기술 습득을 위해서는 기술 연마에 시간을 할애하는 것이 필요하다. 숙련된 기술은 예술가의 내적 세계를 표현하는 또 다른 방법이기 때문이다. 미디어와 작가가 하나가 될 때 유희성을 벗어난 독자적인 작품이 예술가의 의도대로 탄생할 수 있다. 이것은 미디어아트에서 더욱 유효하다.

미디어의 발달과 변천

인류의 역사는 매체와 기술의 발전사라고 볼 수 있다. 자연의 일부인 인류는 끊임없이 자연과 교감하면서 자연을 모방하여 새로운 세계를 만들어가고 좀 더 넓고 다양하고 능률적인 의사소통을 위하여 '미디어'를 발전시켰으며 편리한 생활을 도모하고 인간에게 불리한 자연현상과 맞서서 과업을 완성하고 종족을 보존하기 위하여 '도구'를 발전시켰다. 도구란 '연장'으로서 인간의 신체적 능력을 확장시켜 어떤 과업을 인간의 의지대로 완성하는 역할을 한다. 인류가 만든 최초의 도구는 손에 쥐기

쉽고 또한 손보다 강한 물체였다. 그것은 나무, 돌 같은 자연의 일부를 손에 쥐는 행위였으며 그렇게 손에 쥐어진 손보다 강한 도구는 인간의 생존본능에서 유래된 것이었다. 사냥한 동물의 고기를 섭취하고 가죽을 벗겨 의복을 만들어 맨몸의 육체를 보호하기 위한 욕망을 인간은 도구를 사용하여 충족시켰다. 인간은 자신보다 강한 자연의 다른 종족과 현상에 대항하기 위하여 무리를 지어 살면서 서로 교감하고, 의사전달을 위하여 소리를 내고 신호를 보내는 전달 수단을 개발하였으며, 문자를 발명하고 인쇄술을 발명하면서 시간과 공간의 제약을 축소시켜 자신의 의사를 더욱 폭넓게 전달할 수 있게 되었다. 20세기 이후 본격적인 매스커뮤니케이션 시대의 개막은 시공을 초월한 대중전달시대, 글로벌 소통시대를 가능하게 하였다. '더욱 편하게, 더욱 이롭게' 라는 인간의 욕망은 새로운 미디어를 탄생시켰다. 마셜 맥루한Marshall Mcluhan은 활자에 의한 대량 인쇄기술의 보급에 대해 "미디어는 메시지다(Medium is message)." 라고 주장하면서, 바로 미디어 자체가 인간과 테크놀로지를 변혁하는 적극적 작용요인이 된다고 설명했다. 활자 인쇄 기술은 새로운 인간 및 환경과 테크놀로지를 창조했으며, 활자매체의 시대는 활자형 인간과 활자형 문화를 탄생시켰고, 구텐베르크 이후 500년간 전자매체가 나타날 때까지 계속되었다는 것이다. 그는 저서《미디어의 이해》를 통해 미디어의 개념을 가장 흥미롭고 이해하기 쉽게 설명했다. '미디어는 인간을 위한 것'이라는 인간 확장론을 내세워 구어(口語), 문어(文語), 숫자, 옷, 집, 전화, 축음기, 영화, 라디오, 무기, 인쇄기, 심지어는 바퀴, 비행기, 자

동차, 광고 등 문명의 이기나 생활수단으로 활용되는 대상 모두를 '미디어'의 개념에 포함시킨다. 도구가 왜, 어떻게 발전되어 왔는지 도구의 발전사를 살펴보면 그의 이론에 공감하지 않을 수 없다.

그의 방식으로 설명하면 디지털 컴퓨터는 인간 두뇌의 확장이라 볼 수 있다. 인터넷은 물리적인 공간의 절대적 한계를 확장시킨 것이 된다. 욕구가 충분히 충족되지 않는 현재의 상황이 인간으로 하여금 늘 좀 더 나은 삶의 질과 인간 능력의 증대를 위한 기술을 개발하게 만든다.

2. 예술의 눈으로 본 미디어의 모습

1) 음악

인간은 최초의 의사표시를 소리로 한다. 아이는 태어나자마자 운다. 울음은 한 생명이 탄생했다는 의지적 발로이다. 아이는 울음소리로써 자신의 존재를 알리고, 사람들은 그 소리로 한 생명을 인지한다. 그런 면에서 청각은 인간의 원초적인 감각이다. 또 인간의 감각 기관 중 소리를 듣는 청각기관이 가장 먼저 발달한다. 청각과 직접적으로 맞닿아 있는 음악은 인류에게 가장 친숙한 예술이다.

음악의 기원은 원시시대의 주술성에서 발견할 수 있다. 집단적 의례에서 자신의 소망과 뜻을 하늘에 전달하기 위해 유원인들은 자신의 몸을 악기로 삼아 두드리거나 소리를 질러 전달하였다. 인간이 도구를 사용하기 시작하던 시기에는 비가 내리기를

바라며 북을 두드렸고, 성난 파도를 잠재우기 위해 피리를 불었
다. 거북이 등껍질로 기타를, 짐승의 뼈로 호루라기를 만드는
지혜가 악기의 기원이 된다.

· 음악의 발전

로마 제국이 무너지고 기독교가 전파된 이후, 일부 교부(敎父)들
은 악기가 이교도와 관련 있는 악마적인 것이라며 금기시하기
도 했다. 그러나 음악을 향한 인간의 열망은 어떤 식으로든 발
현이 되었다. 음악 발전의 가장 큰 공로자는 교회이다. 왕이 제
사장의 역할을 동시에 수행하던 제정일치 시대와 교회의 역할
이 중시되던 중세 및 근세에는 음악은 신의 영광을 노래하는 수
단으로 발전하였다. 오르간은 교회 음악을 발전시키는 핵심 악
기였다. 오르간은 주먹으로 두드리며 소리를 내는 것으로부터
시작하여 다양한 종류로 발전하였다. 특히 긴 파이프와 파이프
바람상자를 이용해 공기를 불어넣어 소리를 내는 파이프 오르
간은 웅장하고 아름다운 소리로 유명하며 오늘날의 교회음악에
서도 중요한 비중을 차지한다. 음악이 세련될수록 악기도 함께
정교해졌다. 인간의 목소리를 보조하는 도구에 지나지 않았던
악기 자체가 하나의 음악이 된 것이다. 사람들은 악기를 연주하
는 데 집중을 했고, 심오하고 현란한 연주기법이 차츰 부각되었
다. 악기를 연주하는 기교와 함께 악기 자체의 질을 높이는 기
술도 발전해갔다. 프랑스에서는 하프시코드 같은 건반악기가
발전했는데, 작곡가들은 그 악기의 특성이 잘 드러날 수 있는
곡을 작곡했다. 바로크 시대에는 비올라와 첼로가 생겼는데 이

러한 악기를 위한 소나타, 토카타, 콘체르토 등 여러 곡이 작곡
되었다. 결국 악기 자체를 위한 곡이 음악적 풍성함을 가져오는
결과로 발전하였다. 축제나 결혼식 등에서 평민들을 들뜨게 했
던 것 역시 음악이었다. 백파이프나 비올라처럼 강한 소리를 내
는 악기는 사람들의 흥을 돋우는 데 제격이었다. 평민들은 소리
를 내는 물건은 모두 악기처럼 사용했다.

· **음악의 실험**

음악이 발전하면서 음악가들은 새로운 소리, 새로운 음악을 사
람들에게 들려주고 싶어했다. 전무후무한 음악적 선율을 작곡
하고 소리로 재현하는 창의적인 시도가 지속되었다. 현대의 음
악은 소리의 발견을 끊임없이 시도하였으며 그 결과 음악은 더
다양해졌다. 음악가들은 소리 자체에 집중하여 현실에 존재하
는 다양한 소리를 예술로 초대하는 시도를 하였다.

전자음악의 아버지라 불리는 에드가 바레즈*Edgard Varese*는
〈이온화(Ionisation)〉라는 음악에서 아프리카나 쿠바의 타악기
뿐만 아니라 썰매방울소리, 초인종소리 등 일상의 소리를 이용
했다. 녹음된 음향을 사용하거나 수백 대의 스피커로 관객들에
게 음향을 전달했다. 미술계의 마르셀 뒤샹으로 불리는 존 케이
지*John Cage*는 다양한 소리—심지어는 침묵마저—를 음악에 활
용했다. 그것은 대단히 신선하고 획기적인 시도였으며 유명한
〈4분33초〉에서 연주자는 아무 것도 연주하지 않은 채 피아노에
앉아 있었다. 관객이 아무 것도 듣지 않는, 다시 말해 침묵만 듣
는 것이 아니라 숨소리나 몸에서 나는 소리 등 다양한 소리를

체험하게 만드는 경험이었다. 유리잔이 깨지는 소리, 컴퓨터 자
판기를 두드리는 소리, 심지어는 개가 짖어대는 소리와 차가 달
리는 소리도, 익숙해져 가끔 진부하게 들리는 오케스트라의 사
운드를 탈피하는 음악적 시도로 실험되고 있다.

· 음악은 미디어와 가장 밀착되어 발전한 예술이다.
수세기 동안 예술가들이 사용했던 기계 장치들은 엄청나다. 예
술 중에서도 음악은 가장 깊고 빠르게 기술적 진화에 의존하여
발전한 분야이다. 음악은 아날로그 도구 즉 전통적이며 물리적
인 기술에서 시작하여 전자 자동화 장치를 거쳐 오늘날의 디지
털 장치에 이르기까지 기술과 밀접한 관계를 유지하면서 발전
했다. 사운드는 기계적 단순함에 따라 생성 가능했다. 원시시대
부터 드럼이나 줄(string) 같은 것으로 쉽게 소리를 표현할 수 있
었으며 이 점이 다른 예술들과는 달리 음악이 기계를 사용하는
것을 자유롭게 했다.

2) 사진예술
사진은 자연의 현상이나 일상생활의 크고 작은 상황을 소재로
시각적인 메시지를 창조한다. 사진에는 아마추어들의 스냅 사
진, 전문적인 작가 사진, 순수창작 사진에 이르기까지 다양한 분
야가 있다. 아이디어와 특정 제품을 팔기 위한 상업사진, 뉴스에
등장하는 사람들의 삶을 표현하기 위한 보도사진, 예술가들이
내적 감정을 표현하기 위한 사진도 있다. 카메라 조작을 익히는
과정 역시 크게 어렵지 않아 아이들도 바로 조작할 수 있는 가장

대중적인 매체이다. 아마추어의 사진은 촬영 당시의 상황과 인화된 사진의 분위기가 매우 다르게 연출되기도 한다. 사진은 소리, 냄새, 분위기 등을 이미지와 함께 담을 수 없는 예술이므로 사진을 촬영하는 당시의 순간과 기억을 그대로 전달할 수는 없다. 그것은 단지 기록으로서 가족행사, 사물, 상황, 사람 등을 포착한다. 그러나 전문 작가의 경우는 상황이 다르다. 그들은 매우 정교한 움직임이나 촬영 당시의 표정조차도 놓치지 않기 때문에 시각적 경험을 이미지를 통한 느낌으로 생생히 전달한다. 맛, 멋, 느낌, 상황, 분위기 등이 말이나 글보다 더 생생한 상황과 느낌으로 순식간에 전달되는 '보는 언어'를 만들어낸다.

사람은 사물을 눈으로만 보는 것이 아니라 두뇌를 동원하여 동시에 본다. 지식, 경험, 미적 감각을 막론하고 아는 것이 많을수록 사람의 관점은 넓어진다. 소설 〈멋진 신세계(Brave New World)〉와 미래주의적인 비전을 나타내는 작품을 집필한 올더스 헉슬리*Aldous Huxley*는 그의 1942년 작품 〈관찰법(The Art of Seeing)〉에서 "많이 알수록 많이 보게 된다"고 서술하면서 진정한 '보기(seeing)'는 단순한 시각적 감각의 집합이 아니라 보는 주체의 준비된 경험과 지식과 관심 등 지각과 감각을 통합한 인식의 결정이라고 설명하고 있다. 동일한 장소에서 촬영한 아마추어와 작가의 사진 이미지가 다른 것은 단지 기계를 다루는 기술적인 문제의 우열에 있는 것이 아니라 작품은 기술과 작가의 예술성이 어우러져서 나타나는 결정체이기 때문이다.

3부 . 미디어와예술

• 사진의 발전과정

사진은 19세기에 기록을 목적으로 발명되었다. 그림처럼 정교한 풍경화, 정물화, 인물화에 이어 사회적 리얼리티를 기록하는 기록사진으로 발전하고, 이후 사진은 매우 '비판적인 미디어'가 된다. 조제프 니세포르 니엡스 *Joseph Nicephore Niepce*는 현재까지도 사람들이 볼 수 있는 최초의 영구적 사진을 제작하였기 때문에 사진의 창시자라고 불린다. 프랑스의 부유한 집에서 태어난 니엡스는 어린 시절부터 과학 및 기술의 발견에 관심이 많았으며 1827년에는 52세의 나이에 태양빛에 노출하면 경화(硬化)되는 아스팔트 유제를 바른 백랍 플레이트를 원시적 카메라 오브스큐라 안에 집어넣고, 자신의 시골집 창밖 광경을 촬영하여 세계 최초의 사진을 만들었다. 당시 니엡스의 사진은 노출 시간이 8시간이나 걸렸고 이미지의 외형상 입자가 매우 크고 거칠었으며 복제가 불가능해서 사람들의 주목을 끌지 못했다. 니엡스의 사망 후 극장 예술가이며 동시에 아마추어 발명가인 루이 다게르 *Louis Daguerre*가 헬리오그라프[3]를 발전시켜 피사체를 상세히 그려내는 입자가 작은 이미지를 만들게 된다. 이 사진 역시 복제는 불가능한 단일 이미지였다.

사진은 특히 아동의 권리, 노동조건, 의료시설 등 작가들의 개인사나 정체성 같은 주제들을 제시하기 위하여 매체를 독창적으로 사용하기 시작했다. 19세기 후반부터는 회화주의적인 사진이 제작됐다. 기술적으로 사진은 눈으로 보이는 시각적 사실들을 손쉽게 저장하기 위해, 이미지를 고정시키기 위해 고안된 카메라 오브스큐라 기술이 소형 카메라를 이용한 편리한 대중

3 헬리오그라프 니엡스의 사진촬영 실험에 붙인 이름. 그리스어로 '빛으로 쓴 기록'이라는 뜻.

용 스냅사진으로 개발되었다. 오늘날은 디지털 카메라의 개발로 카메라의 핵심 부속이던 필름 및 사진 인화를 위한 암실 작업의 번거로움에서 해방되었다. 디지털 시대를 맞이하면서 사진은 촬영기술의 많은 부분을 컴퓨터상에서 후반 처리하는 기술에 의존하고 있으며 '디지털 사진'이라는 새로운 형식을 취하고 있다. 디지털 사진 시대를 맞으면서 사진은 카메라로 촬영한 후 CD에 옮겨져 저장되거나 컴퓨터 속에서 임의로 조작이 가능해진다. 사진의 인물에 원치 않는 점을 제거하거나 혹은 얼굴 톤을 맑고 뽀얗게 변형시키거나 큰 얼굴을 작게 만드는 등의 이미지 수정과 합성이 성행하면서 한편으로 사람들은 더 이상 사진이 현실적인 어떤 대상을 있는 그대로 포착한 것이 아니라는 의식을 갖게 되었다. 특히 광고 사진들은 대부분 사실이 아닌 과장된 것이며 심지어는 뉴스에 등장하는 사진까지 조작될 수도 있기 때문에 우려의 대상이 되기도 한다. 이러한 부정적 요소들은 다큐멘터리에서도 동일하다. 전통 사진에서는 필름 상에서 변형 조작된 작업을 쉽게 구별할 수 있으나 디지털 이미지들은 원본 자체가 변형되기 때문에 변형 여부조차 감지할 수 없게 된다.

3) 영화 예술

탄탄한 스토리를 바탕으로 줌*zoom*, 팬*pan*, 틸트*tilt*, 달리*dolly*, 트래킹*tracking* 등 카메라 움직임의 리듬에 영상의 묘미를 담아 명장면을 연출하는 영화는 만화, 사진, 디자인, 회화와 함께 기본적으로 메시지 전달과 시각적 이미지로 의사소통을 한다. 영

화에서 간혹 보이는 정지화면의 정적인 장면들은 관객으로 하여금 스크린에 몰입하게 하는 순간을 만들기도 하고 긴장감을 부여하기도 한다. 그리고 다시 스토리 구축과 영상 연출을 위해 카메라의 움직임이 수반된다. 비주얼커뮤니케이션의 관점에서 영화의 역사에서 가장 기억에 남는 장면 중 하나를 택한다면 많은 비평가들은 알프레드 히치콕의 1960년 작품 〈사이코 (Psycho)〉에 등장하는 자넷 라이*Janet Leigh*의 샤워장면을 선호한다. 이 장면은 영화 포스트 작가로 알려진 브롱스 출신의 그래픽 디자이너 솔 배스*Saul Bass*[4]의 시퀀스 이미지로 된 스케치에 의거하여 연출되었는데 매우 인상적인 살인 장면이 되었다. 영화의 스토리가 사고나 개념을 시각화하는 디자인, 사진, 회화의 전달방법과 결합된 까닭이다. 이 점은 매우 흥미로운 분야로서 오늘날 영화의 시각적 메시지를 전달할 때 중요한 특수효과의 발전을 절대적으로 돕는다.

· **컴퓨터 합성 이미지** (computer generated images)

최근 영화에서의 특수효과는 주로 컴퓨터작업으로 이루어진다. 복잡한 배역의 합성, 모핑기술 등은 CGI(computer generated images)로 표기된다. 〈터미네이터 II〉는 CGI기술의 진수를 보여주었다. 위험한 역할을 담당하던 스턴트맨의 일은 CGI를 대신 사용하고, 배우들도 CGI를 대상으로 연기한다. 최초로 컴퓨터 그래픽 이미지가 영화에 적용된 것은 디즈니사의 〈트론*Tron*〉이었다. 실사감은 떨어지지만 경주용 자전거의 경주 영상이 약 20분 동안 실감나게 펼쳐진다. 이어서 1982년 〈스타트랙 II-칸의

4 솔 배스*Saul Bass* 미국의 그래픽 디자이너. 헝가리 바우하우스 교사였던 기오르기 케페슈*Gyorgy Kepes*가 쓴 《시각 언어(Language of Vision)》에서 바우하우스의 철학에 감명을 받아 이미지에 잠재된 관객들의 상상력을 잡아 낼 수 있는 영화 포스트들과 타이틀 연속장면들을 하나의 주제로 줄여나가는 업적을 남겼다.

복수〉가 제작되며 혹성을 에덴동산으로 전송하는 장면이 제작
되었다. 이후 목성의 띠를 폭풍처럼 묘사하였던 〈서기 2010년〉,
우주에서 펼쳐지는 우주선들의 전쟁 장면을 담은 〈우주전쟁〉 등
이 뒤를 이었다.

1988년 픽사*Pixar*가 태엽인형을 대하는 아기가 등장하는 단편
애니메이션 〈틴 토이*Tin Toy*〉를 제작하여 처음으로 아카데미
상을 수상하였다. 연이어 컴퓨터 이미지로 제작된 여러 영화들
이 선보였으며 1992년 〈정원사(The Lawnmower Man)〉에서는
가상현실이 완벽하게 들어서서 공상과학물의 상상력을 극에
달하게 하였다. 유명한 〈쥬라기 공원〉에서 두 개 이상의 이미
지의 변화과정을 보여주는 모핑 기술과 화면상의 불필요한 요
소들을 제거하는 영상편집기술은 배우들과 특수효과를 모두
만족시켰다. 과거 만화에서나 가능했던 상상들을 CGI를 이용
하여 현실화시킨 형상으로 관람객들에게 깊은 인상을 남겼다.

· **영화의 발전과정**

실질적으로 영화는 연속된 정적인 이미지들이 기계를 통해 고
정된 화면 속에서 초당 24프레임의 매우 **빠**른 속도로 넘어가는
과정을 거치면서 마치 화면이 움직이는 것처럼 보이게 하는 예
술매체이다. 이 매체는 활동영화, 시네마, 다큐멘터리, 필름, 영
화 등 다양한 명칭으로 불렸다. 활동영화(motion picture)라는 말
은 이 매체에 대한 역사적 설명 또는 일반논의에서 보통 사용되
는 공식 용어로서 일상생활에서 일어나는 사건을 간단한 영화
로 제작하는 것이다. 시네마*cinema*는 이 매체의 그래픽이나 예

술적 능력을 이용하여 제작된 작품형태를 설명하는 일반적 용어이다. 한편 주제를 저널리즘 형식으로 제작되는 영화를 다큐멘터리라 하고 예술적, 정치적 성격의 활동영화는 필름*film*이라고 하며 주로 사회적 문제나 현상을 관심 있게 다룬다. 영화(movie)는 돈을 벌 목적으로 의도적으로 제작된 작품들을 의미한다. 영화의 시작은 1870년 헨리 레노 헤일*Henry Renno Heyl*이 자신의 아이들의 동작을 연속으로 인화하여 페이즈마트로프*phasmatrope* 스크린에 투사시킨 일과 에드워드 제임스 머거리지*Edward James Muggeridge, or Eadweard Muybridge*가 말이 달리는 모습을 12개의 카메라로 달리는 동작을 찍게 된 것에서 비롯된다. 1878년 사진가 머거리지는 마구간 앞에 24대의 카메라를 놓고 말이 그 앞을 달릴 때 줄로 연결된 카메라 셔터를 눌러 연속촬영 방식을 사용하게 되었다. 1888년 조지 이스트만*George Eastman*의 필름의 발명은 정지화상인 사진을 움직이는 활동사진으로 발전시키는 계기를 만들었다. 그리고 토마스 에디슨은 1877년 축음기 실린더에 사진을 넣어서 사진이미지와 음악이 함께 보일 수 있도록 하였다. 이것이 뮤직 비디오의 초기 형태를 이룬다. 1891년 에디슨은 키네토그래프*Kinetograph* 카메라와 키네토그래프 구멍 투사기를 만들고 그 작은 구멍을 통해서 연속필름을 볼 수 있는 발명품을 선보였다. 그 필름을 펼쳐 놓으면 마치 오늘날 사람들이 즐겨보는 셀 애니메이션 만화 보드 같았다.

최초의 영화는 1891년 에디슨과 딕슨이 만든 〈프레드 오트의 재채기(Fred Ott's Sneeze)〉였으며 카메라를 보고 재채기를 하는

척하는 기계공을 클로즈업한 짧은 영화였다. 매우 커서 움직이기 힘들었던 에디슨의 키네토그래프는 1894년 사진업에 종사하고 있던 오귀스트 뤼미에르와*Auguste Lumiere*와 루이스 뤼미에르*Luis Lumiere*형제에 의하여 필름으로 찍는 단계를 넘어선 영화로 변경된다. 35mm 사이즈의 필름이 만들어져 어느 카메라나 영사기에도 적합하게 사용될 수 있는 발전을 가져왔다.

사람들이 다큐멘터리 영화에 싫증을 낼 무렵 영화는 스튜디오 외부에서 액션과 모험물을 만든다. 세계가 대공황을 맞이하여 사람들이 영화를 관람할 돈이 없었던 시기에는 영화는 동시상영을 하고 영화표의 가격을 낮추었다. 스토리가 있는 무성영화 시대에는 할리우드에서 가장 인기있는 스타는 채플린*Chaplin*, 페어뱅크스*Fairbanks*, 픽퍼드*Pickford*였다. 대중들은 새로운 영화에 대한 욕구가 날로 높아졌으며 영화는 제작자, 분배업자, 은행가들이 결합하는 사업의 형태로 발전하였다.

할리우드의 전성시대인 1930년대와 1940년대에 에디슨이 발명한 소리와 그림의 연결이 많은 실험가들의 실험을 거쳐서, 최초의 유성영화 〈재즈싱어(Jazz Singer)〉로 상연된다. 이어 개발되는 영상과 소리의 접목은 영화산업에 엄청난 활력을 가져온다. 20세기에 접어들면서 영화는 관객을 극장으로 끌어들이기 위하여 와이드 스크린을 선보였으며, 텔레비전이 각 가정에 배달되어 안방극장 시대가 도래하자 영화는 텔레비전과 관객 전쟁을 시작한다. 1950년대에는 컬러영화를 만들었다. 1970년대에는 제경비를 줄이면서 한 건물에서 여러 가지 영화를 선택해 볼 수 있는 시스템으로 멀티플렉스*multiplex*나 시네플렉스*cineplex*라는

극장이 도시 중심지에서 떨어진 교외 상가에 생겼다.

오늘날 영화는 비디오와의 관계를 넘나든다. 복합영화관을 만들어 비용을 줄이면서 화질과 음질을 개선하고 양방향 멀티미디어, 가상현실 체험관, 시뮬레이터가 설치된 오락관 등 다른 오락산업으로 이어질 차세대 영화시대를 대비하고 있다.

4) 비디오 아트

예술적 창의성은 새로운 표현기법과 재료를 통해 드러난다. 텔레비전이 예술표현의 재료가 될 것이라고는 아무도 상상하지 못했던 1960년대, 비디오 아트는 텔레비전을 예술표현의 재료로 다루기 시작했다. 비디오 아트는 뉴스를 전달하고 오락거리에 불과했던 텔레비전의 대중성을 역이용하여, 예술의 영역으로 끌어들였다. 1960년대 대중에게 강한 파급력을 미친 대중매체는 바로 텔레비전이었다. 비디오 아트는 텔레비전에서 대중적 속성을 박탈하고 일종의 '낯설게 하기'처럼 대중들에게 다가간다. 텔레비전에서 음성(audio)에 대응하는 화상(畫像), 즉 비디오*video*를 발전시켜 비디오 아트의 탄생이 가능했다.

비디오 아트의 기원에 대해서는 비평가마다 논란이 있다. 텔레비전이나 비디오라는 매체를 누구도 예술적 재료로서 주목하지 않았기 때문이다. 예술가들은 세상에 존재하는 모든 것을 예술적 표현 재료로 삼지만, 대다수의 사람들은 사물을 그것의 기능을 통해 인지한다. 즉 사람들의 인식 속에서 텔레비전의 화상이나 비디오는 기술 발전의 결과물이자 대중매체이지 예술적 재료는 아니었던 것이다.

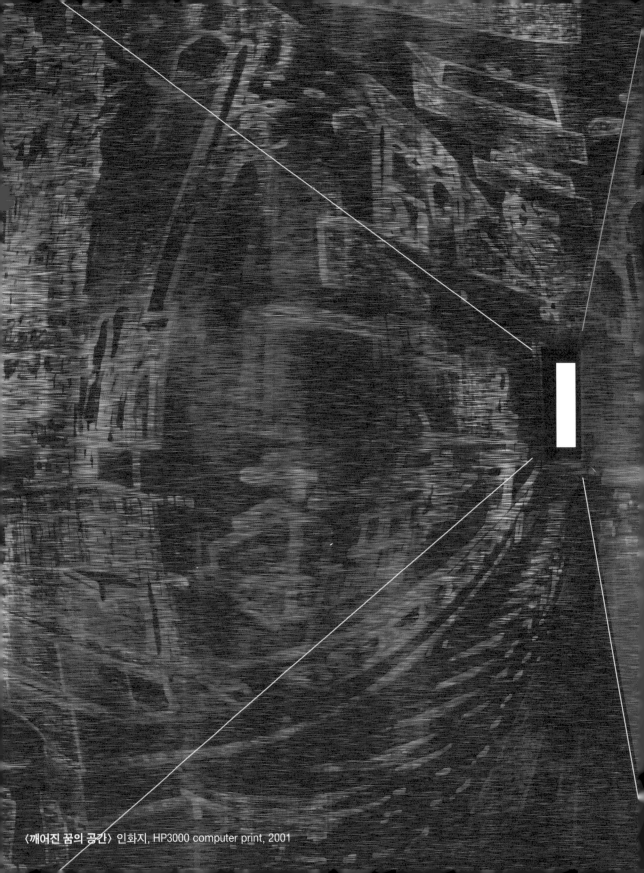

〈깨어진 꿈의 공간〉 인화지, HP3000 computer print, 2001

· 비디오 아트의 창시자－백남준

백남준은 비디오로 아트를 탄생시키고 또한 비디오아트가 대중적 인지도를 확보하는 데 가장 큰 영향을 미쳤다. 플럭서스 *Fluxus*[5] 운동을 전개했던 백남준은 1963년 텔레비전 수상기를 이용해 〈음악 전시회－전자TV〉를 개최했다. 텔레비전이 변형된 오브제로 등장한 이 전시회는 조셉 보이스 *Joseph Beuys*[6] 가 도끼로 피아노를 부수는 퍼포먼스를 펼친 것으로도 유명하다.

백남준은 1965년 뉴욕에서 교황을 촬영했다. 그리고 이 비디오 테이프를 한 예술가 그룹에서 공개했다. 그가 교황을 촬영한 게 TV와 구별되고 예술이라는 범주에 포함되는 이유는 무엇일까? 백남준이 명성을 확보한 예술가이기 때문이 아니라 그의 작품에는 예술가의 '개인적 시선'이 충분히 반영되었기 때문이다. 텔레비전은 대중들에게 정보를 전달하는 역할을 수행하고, 유희적·오락적 즐거움을 주는 매체이다. 말 그대로 대중매체이다. 백남준은 이 매체를 이용해 대중적 공감을 확보하는 대신, 예술가 개인으로서 창작의 자유를 누리고 자신을 표현하고자 하는 일을 우선 실천했다.

백남준은 엔지니어 아베의 도움을 받아 '백－아베 신시사이저 *Paik-Abe Synthesizer*'를 개발하기도 했다. 디지털 이미지 조작과 유사한 효과를 보여준 이 장치는 컴퓨터가 아니면서도 그 기

5 플럭서스 1960년대에 일어난 전위예술운동의 하나. 플럭서스는 라틴어로 변화, 움직임을 뜻한다. 삶과 예술의 조화를 내세웠으며 백남준, 요셉 보이스, 존 케이지 등이 함께 하였다.

6 조셉 보이스 조각, 행위예술, 비디오 아트 등 다양한 방면에서 활동했던 예술가. "인간은 누구나 예술가이다"라고 말했으며, 그의 삶 자체가 곧 예술이었다.

능을 수행했다. 컴퓨터를 통한 이미지 조작이 보편화되기 이전
부터, 그의 독특한 상상력은 후대의 기술을 통해서 구현될 예
술적 성과를 이룬 것이다. 이것은 이후 비디오 아트의 여러 영
역에 큰 영향을 끼친다.

· 여성성의 발휘

1970년대 여성 작가들의 약진이 이뤄진다. 특히 텔레비전이나
영화에 나타나는 왜곡된 여성상은 이들의 비판의 대상이 되었
다. 있는 그대로의 여성이 아니라 남성의 기대를 충족시키는 여
성의 이미지를 여과 없이 전달하는 텔레비전의 영상은 예술가
들의 비판 기능이 발현하는 계기가 된다. 조앤 조너스*Joan Jonas*
의 1972년 작 〈왼쪽 오른쪽(Left Side, Right Side)〉은 그 실례이
다. 조앤 조너스는 모니터를 이용해 관람객들이 왼쪽과 오른쪽
을 구분할 수 없게 만들어 관람객들의 습관적 인식에 도전했다.
조앤 조너스는 이후 여러 실험적 퍼포먼스를 통해 정체성에 대
해 문제를 제기했다. "나는 모니터 공간을 상자와 같은 구조로
생각하고 그것과 내 자신의 관계를 만들어 나간다. 내가 상자 안
으로 기어들어가 평면적 이미지의 환영을 깊이 있는 것으로 전환
시키는 것이다."라고 말했던 조앤 조너스는 이미지 반복을 통해
이중자아를 만들기도 했다. 독일의 울리케 로젠바흐는 〈전혀 권

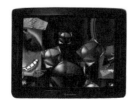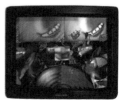

력을 갖지 않는 것이 권력을 갖는 것이다〉, 〈비너스의 탄생에 관한 고찰〉 등을 통해 여성이 처한 현실을 예리하게 포착했다.

· 비디오 설치미술

초기 비디오 아트는 퍼포먼스를 기록하는 경우가 많았다. 예술가들의 독특한 행위를 비디오로 기록하여 그것을 영상으로 재현하는 형식이었다. 그러나 이후 비디오 아트에서 설치미술이 중요한 형식으로 부각된다. 설치미술은 예술이 박물관과 미술관 안에 머물며 스스로 박제화되는 것에 반발하는 도전이다. 그리고 다양한 공간을 예술적으로 해석할 수 있음을 보여주려는 시도이다. 설치미술에서 비디오가 강력한 힘을 보여주는 이유는 그것이 놓여 있는 공간적 맥락에서 벗어나 새로운 의미를 부여하기 때문이다.

비디오 설치미술은 예술가가 표현하고자 하는 바를 관객에게 보여주고 관객의 반응을 유도한다. 단순히 스크린을 설치해 보여주는 것만으로도 관객을 충격으로 몰고 갈 수 있다. 실시간 작동이 가능한 특성을 살려, 때로는 '감시'의 형태로 관람자 자체를 보여주고 관람자가 이에 반응하게 한다. 관람자가 작품을 잘 감상하기 위해 가까이 다가갈수록 작품은 더 큰 흡인력으로 관람객을 끌어들인다.

· 비디오아트는 대중을 예술의 주체로 만든다.

예술가들은 비디오를 세상을 보는 창, 매트릭스로 이해한다. 그렇기 때문에 작품을 만드는 사람의 관점이 비디오를 통해 반영

된다. 텔레비전을 보며 메시지를 관습적으로 수용하는 것에 익숙한 대중들은 비디오 아트를 보며 난색을 표하기도 한다. 현실적이고 일상적인 내용, 뉴스를 전달하는 TV화면에 익숙해 있다가, 난해한 비디오아트의 영상이 선보이는 이질감 때문이다. 비디오아트 자체가 대중성보다는 예술가 고유의 메시지를 담고자 하기 때문인데, 이 점이 비디오와 TV를 구분하는 경계선이 된다. 일면 소통 불가능해 보이는 비디오 아트는 일반인들도 디지털 캠코더 등 영상기록매체를 구입한 후, 영상제작 프로그램을 통해 비디오의 편집과 조작을 쉽게 할 수 있게 된 지금의 영상세대에게 더욱 매력적일 수 있다. 때로는 예술가들을 흉내 낼 수도 있기 때문이다. 컴퓨터처럼 비디오도 대중매체가 대중예술로 발전하는 현상을 보인다. 영상세대에게는 텔레비전은 생활의 일부분이며 가장 친근한 미디어가 된다. 따라서 그들이 TV나 비디오를 통한 영감(靈感)의 샘을 발견하고 창조자극을 받으며 예술적 열매를 맺어가는 것은 당연한 현상이다.

오늘날 비디오 아트 위에 펼쳐지는 많은 동영상들은 현실과 비현실의 경계를 넘나든다. 이는 미술, 소설, 영화, 연극 등 다양한 범주에서 거론되는 동시대의 주제이다. 현실의 강박을 비현실의 공간 속에서 해소하려는 현대인들에게 스크린 위에 펼쳐진 이미지들은 판타지이자 동시에 (가상) 현실이 되는 것이다.

여기서 예술가들의 역할이 더욱 중요하다. 대중을 예술로부터 소외시키지 않고 예술의 주체로 만드는, 매개자로서의 역할이 부각되는 것이다. 동시에 누구나 표현할 수 있는 것을 어떻게 표현 또는 전달하느냐에 따라 예술가로서의 정체성이 재정의된다.

끊임없이 관람객들의 관습적 인식에 도전했던 전위적 예술가들의 실험처럼 비디오 아티스트들은 어떻게 표현 또는 전달할 것인가 탐구해야 한다. 그것은 비단 비디오 아트 뿐만이 아니라 예술의 정체성이기도 하다.

5) 컴퓨터아트 · 뉴미디어아트

컴퓨터가 예술 표현의 매체가 되는 컴퓨터아트는 조형예술 설치로 시작된 미술이며 시대를 거치면서 미디어아트, 디지털 아트, 사이버아트, 뉴미디어아트 등의 명칭으로 거듭난다. 뉴미디어아트는 주로 사운드아트, 디지털 비디오아트, 디지털 퍼포먼스를 다루는 예술이다. 컴퓨터아트의 연속 예술형태로 기존의 아날로그 매체에서 제작되던 예술과는 완전히 구분된다. 그리고 미디어로 제작되는 모든 형식의 예술을 포함하고 있다. 주로 텍스트, 내러티브, 영상, 데이터베이스 비주얼화, 미래기술, 기계적 설치물, 상호작용성, 가상현실, 인공지능, 인공생명, 인터넷 등 각종 디지털 기술을 미디어로 삼아 창작의 영역을 극대화시켜나가는 예술이다(1장 참조). 뉴미디어아트의 큰 특징은 기술이 나날이 발전하듯이 진행형 예술이라는 점이다.

3. 미디어는 예술이다

현대 예술은 예술성 자체보다는 기술의 우월성에 따라 예술성이 결정된다는 비판을 받는다. 뉴미디어의 기술적 구현능력이 전통예술의 예술적 창의성을 훌쩍 뛰어넘는 경향이 짙기 때문

이다. 미디어란 무엇을 전달하는 물질로서 우리말의 매체에 해당한다. 물질 또는 메시지를 전달하는 대리물이라는 뜻이다.

기계적 기술은 구현이 어렵다. 특히 복잡한 수학적 계산이나 작동을 위한 오랜 시간의 기술 습득이 요구되는 기술일수록 그 기술을 마음대로 조작하는 것은 어렵다. 연필을 쥐고 글을 쓰는 행위, 컴퓨터 자판을 익혀 문장을 쓰는 행위는 많은 시간이 걸리지 않는다. 수채화를 잘 그리려면 밑그림을 그리는 법, 채색하는 법을 익혀야 한다. 제법 그럴듯하게 표현하고자 한다면 매일 일정한 시간을 할애해야 한다. 피아노를 익히는 시간은 더욱 길다. 체르니의 기본적인 곡들을 익히는 과정에 이르려면 적어도 3년은 요구된다. 물론 3년 후에도 피아노를 '치는' 수준이지 '연주하는' 수준은 될 수 없다. 특출한 재능을 가진 영재의 경우에는 이 기간들이 단축되기도 한다. 연필은 필수, 그림 그리기와 피아노 익히기는 대중화가 되었다. 대부분의 사람들은 연필의 사용 용도와 수채화를 그리는 기법, 피아노를 배우는 과정을 확연히 알고 있다. 어느 날 갑자기 고가의 피아노를 구입했다고 해서 피아노를 익힌 지 3년 된 자신의 아이가 좋은 피아노의 덕으로 쇼팽이 될 수는 없다는 것을 알고 있다(재능이 있다면 훗날에는 된다). 누구나 확연히 알고 있는 사실에서 새로운 기법이나 기술이 표출될 때 사람들은 경탄하고 박수를 보낸다. '그 사람이 그것을 해냈다'가 된다.

그러나 동일한 미디어라 할지라도 디지털 미디어에서의 박수의 개념은 다르다. 대중화되지 않은 미디어에서 쏟아내는 신기한 현상들, 처음 접하는 까닭에 그것은 신기한 대상이 될 수밖에

없다. 어떻게 보면 '독점'이다. 그것도 기술을 가진 혹은 요행히 가질 수 있었던 자의 독점이다. 그리고 '마술'이다. 신기하고 이해불가능한 것이기 때문이다.

디지털 작품의 협업(collaboration)은 '100＋100'이 될 때 가장 원활하게 이루어진다. 비디오작가는 비디오를 완벽하게 찍을 수 있다. 이것은 100이다. 완벽하게 비디오 기술을 다루고 창의적으로 작품을 만든다. 비디오 작품이 프로그래밍되어서 소프트웨어화되었다. 이것은 기술 100이다. 비디오 작가는 아마도 프로그래머만큼 능숙하게 컴퓨터 언어를 사용하지 못할 것이다. 이때 협업은 이루어진다. 비디오를 조작할 수는 없으나 무엇을 표현해야 하는지는 알고 있다. 예술의 눈으로 이것은 100이 될 수 없다. 그들은 평생 그렇게 작업을 할 것인가? 그렇다면 그것은 공동작이다. 그것은 대리 작업이다. 대리 작업은 주로 상업적 목적에서 널리 사용된다. 예술은 기술을 동반하는 까닭에 기술의 부재로 예술은 탄생되지 않는다. 미디어, 기술 재료가 주어지지 않는 상태에 남는 것은 인간의 뇌 속에 남은 생각밖에 없다. 그것은 혼자만이 알고 있는 사실이므로 표현을 가능하게 하기위해서는 전달 매체가 주어져야 한다. 이러한 측면에서는 미디어, 기술, 재료는 동일하게 취급된다. 수학적 과학적 미디어로 제작되는 작품의 기술 구현이 어려운 까닭은 그것이 새로운 것이기 때문이다. 쉽게 익히고 배울 수 있는 방법과 길이 아직 정리되지 않은 까닭이다.

예술이 매우 진보적이고 전위적이듯이 과학기술 또한 특성상 매우 진보적이며 창의적인 대상이다. 뉴미디어아트가 진행형일

수밖에 없는 조건이 바로 이점이다. 예술에서의 미디어란 '확장'과 '커뮤니케이션'의 단계를 훌쩍 뛰어 넘는다. 전달·연장·확장의 의미를 넘어 '단합체', '혼연일체'의 의미가 동시에 주어진다. 예술가는 예술의 관습에 끊임없이 도전하는 집단으로서 예술을 사람의 생보다 중시하고, 크고 진정한 영혼의 고백으로 인생을 사는 집단이다. 단합체는 혼과 육체의 형상인 까닭에 예술의 혼이 매체를 통하여 육체로 전달된다.

마을의 잡귀를 쫓는데서 유래되었다는 한국의 북청사자춤에서 사자탈과 사자탈 속의 전문 춤꾼은 단합체를 이룬다. 춤을 추는 동안 그는 정말 사자가 되는 것이다. 무용이나 연기에서 무용가는 자신의 몸을 표현 미디어로 사용하고 확장의 개념이 아닌 자신의 몸을 다른 어떤 존재로 바꾼 '순간변신'의 개념에서 이해된다. 백조가 되기도 하고 왕 또는 변호사가 되기도 한다. 장인 (匠人)이 제작한 우리 민속가구 '오동문갑'이나 '화류장' 역시 민족전통 문화재의 하나로 장인은 이것을 제작할 때 오동나무에 영혼의 고백을 담아 제작한다. 디지털 시대라고 해서 예외일 수는 없다. '기계적 장치'나 '기술'이 절대적으로 숭배받는 현대 예술에서 미디어는 예술의 일부분이다.

예술은 미디어의 특성에 따라 그 형식이 규정된다

미디어는 형태가 없는 것으로 작가가 그것을 사용하였을 때에만 형태를 갖추는 매우 독특한 매개물이다. 매체는 스스로는 아무런 현상도 일으킬 수 없는 투명한 존재이다.

투명한 존재는 목적을 가진 어떤 대상이 그것을 이용할 때에만

〈Get out@01〉, 2006

형태를 지닌다. 매체는 어떤 형식을 실현시키기 위해서 존재하고 그 존재에 의해 규정된다. 각 매체가 가지는 특성이 혼합되면 종합적인 예술양식이 창출되고 그것들이 별개로 사용될 때 다양한 예술의 형식을 구분하는 경계선이 된다. 미디어의 인식 방법론은 예술작품의 질(quality), 즉 작품이 어떻게 만들어졌는가를 결정하는 요인이 된다. 미디어를 다루는 숙련된 기술은 예술생산의 50% 이상을 지배하고 남은 50%-실은 이것이 미디어의 효력과 특성보다 중요한 예술이 있게 하는 정신이다-에 예술가의 독창적인 메시지와 미적 관점이 영혼의 대화를 나눈다. 예술의 실체는 그 까닭에 지구상의 어떤 활동보다도 시대적으로 앞선다.

ONLINE ART

온라인 아트

007;
이모티콘 Emoticon

언어의 본래적 기능은
의사전달의 세계를 묘사하거나 세계에 참여하는 것이다.

인터넷과 디지털 기술의 발달로 세계 곳곳의 연결이 확대되고 있다. 언제나 어디서나 실시간으로 소통하는 사람들은 자신들의 감정을 압축적이고 함축적으로 전달하기 위해 새로운 언어를 사용한다. 바로 이모티콘이다. 표정의 시각적 측면과 말의 구술적 측면이 혼합되어 탄생한 이모티콘은 기술의 발전이 탄생시킨 언어이다. 감정을 문자화된 표정으로 연출하는 이모티콘은 의사 전달력이 매우 강한 커뮤니케이션 수단이다.

1. 이모티콘이란

이모티콘emoticon은 인간의 느낌을 전달하는 감성 기호로서 간단한 그림 기호 형상을 취하고 있다. 예를 들면 기쁨·성냄·슬픔·한숨·놀라움·뉘우침 등 감정을 나타내는 감탄사와 졸다·인사하다·뛰다·울다 등과 같은 행동을 표현하는 동사를 그림으로 표현한 형식이다. 이모티콘emoticon은 감정의 뜻을 지닌 emotion과 조각·논리기호의 뜻을 지닌 icon이 결합한 합성어이다. 언어와 이미지의 단일 결합체인 이모티콘은 참신하고 해학적인 전달력을 보여준다.

ー_ー 이 이모티콘은 자주 사용된다. 여기서 우리는 아무런 시선도 어떤 감정도 읽을 수 없다. 곰곰이 들여다보면 마치 잠을 자는 것 같다. 이 표정이 수없이 통용되는 동안 사람들은 이것에 익숙해지고 덤덤해졌다. 특별한 감정 동요 없이 무표정하고 조용한 것을 나타낸다.

(*'O') *표를 넣어 뺨의 위치를 표현하고 놀라는 순간의 눈과 입을 기호화했다. 여기에 괄호를 열고 닫아 얼굴의 형상을 묘사한 조형성이 보인다.

(◎_◎) 눈앞이 빙빙 돌 정도로 어지러운 상황을 연출하는 이모티콘이다. 긴 설명이 없어도 이 이모티콘을 보는 순간 즉각적으로 눈앞에 벌어진 상황이 이해된다.

이렇게 빠른 전달력은 상대의 반응속도를 가속화한다. 감정전달이 즉각적으로 일어나는 이모티콘은 일종의 시각적 커뮤니케이션으로 말과 글을 사용한 표현보다 빠르고 간단명료하다. 이모티콘을 보는 것은 한 장면의 만화를 보는 것과 같고, 가볍고 즐거운 흥미를 유발한다.

이모티콘은 휴대전화 이용자들이 문자메시지를 주고받으며 말과 글 대신 기호를 조합하여 메시지를 전달하면서 활성화되었다. 문자메시지를 필두로 이메일과 채팅에서도 널리 사용되는 이 언어는 전 세계 네티즌이 서로의 언어권에 지배받지 않고 교감할 수 있는 만국 공용어라고 볼 수도 있다. 물론 세부적인 표현에서 차이가 있기도 하다. 예를 들어 미소짓는 표정을 영어권에서는 :-) 로 표시하지만 우리나라에서는 ^^ 또는 ^_^로 표

현한다. 영어권에서는 입을 강조하였고 우리나라에서는 눈을 강조했다. 이것은 문화적 차이로 보인다. 서구권에서는 소리내어 웃지 않을 때에는 눈은 상대를 주시하고 입꼬리만 올려 미소짓는다. 반면 우리나라 이모티콘은 눈까지 생글거리고 있다. 나이에 따라서는 시선을 생략하거나 고개를 숙인다. 이런 문화적 차이를 고려하더라도 두 개의 이모티콘은 모두 미소짓는 모습을 묘사했음을 곧 인식할 수 있다.

이모티콘은 표정만 전달하는 도구가 아니다. 덤덤하게 문자로 나열된 말을 목소리의 높낮이가 들리는 말로 바꿀 수도 있다.

아니, 아직 전달 못 받았지

전후 문맥을 알아야 상황을 파악할 수 있다.

아니~ ^^ 아직 전달 못 받았지~!

^^로 표현된 웃음이 귀엽다. 문장의 끝에는 ~를 사용하여 부드러움과 친근감을 보여준다. 그렇게 급한 용무는 아니라고 짐작할 수 있다.

아니 'ㅇ' 아직 전달 못 받았지~ (づ.ど)

잠자고 일어나서 아무것도 모른다. 그저 새롭고 놀라울 뿐이다.

아니 ㅇ_ㅇ 아직 전달 못 받았지~ ㅇ_ㅇ

"그런 일이 있었어?"라고 묻는 듯하다. 어떻게 해야 할지 걱정스럽고 난감한 감정을 담았다.

마치 노래를 하듯이, 시를 읊듯이, 연극이나 영화에서 극중 인물이 대사를 말하듯이 현장의 사실감이 표현되고, 그 감정이 즉각적으로 상대에게 전달된다. 언어는 원래 '기호덩어리'이다. 기호들이 모여서 규칙을 만들고 그 규칙에 따라 각 민족마다의 고유의 의사소통 기호가 완성되는 것이다. 이모티콘은 미술이 언어적 기호로 사용되는 관계로 하나의 모습을 인간의 오감(五感)으로 감각하여 형상을 만들어낸다. 인간의 인식능력을 대변하는 과학과 철학의 이성적 접근에 대립되는 감성을 대변하는 예술이 만들어낸 '예술적 언어', '감성언어'인 것이다.

다른 이모티콘에 대해서도 우리는 상상력을 발휘하여 그것이 내포한 예술적 가능성을 해석할 수 있다.

¯ ¯　　잠잠한 표정

'O'　　뭐라고?

O_O　　놀라서 눈이 동그래진 표정

= =　　졸린 표정

2. 사용자가 만들어내는 언어

이모티콘이 제공하는 얼굴의 표현 형상은 전혀 낯설지 않다. 어린 시절 즐겨보던 만화 영화의 한 장면들을 떠올려 보면 인물 표정 묘사의 그래픽적 단순화를 발견할 수 있다. 〈톰과 제리〉, 〈우비소년〉, 〈개구리 중사 케로로〉 등 수많은 이모티콘들을 등장 캐릭터들의 표정에서 본다. 예를 들면 '돈이 필요해' 라는 의미를 나타내고자 할 때는 미국 화폐단위 '달러 $' 를 사용하고 있으며 '모른다' 는 표정으로는 눈 대신 의문기호 '?' 두 개를 눈의 위치에 그린다. 지독하게 놀라운 표정은 너무 커져서 동공의 묘사조차 생략한 커진 눈, 즉 'O_O' 두 개로 나타난다.

'사랑해~' 를 문자로 표시할 때, 전후 문장을 읽어보지 않으면 얼마나 사랑하는지 가늠할 수 없다. 그러나 이모티콘이라면 그 전달의 강도를 한눈에 나타낼 수 있다. 마치 대상이 바로 곁에 있는 것처럼 인식의 거리를 좁혀주며 표정을 읽고 있는 듯한 환상을 제공하기도 한다. 말로는 부족하여 무용이나 연극 같은 동작을 곁들인 듯한 사랑스러운 코믹함이 눈에 선하게 연출된다. 비록 짧은 표현이지만 느낌의 상호소통은 두 배로 전달된다.

(*'ー⌒*)Ⓥ ♡ ー　　윙크정도의 관심 표현

(づ 　)づ~♡　　사랑해줘 내 사랑을 보낼게 정도의 표현

이모티콘은 독특한 재미와 감동을 주어 보는 이들이 우호적 이미지를 형성할 수 있도록 돕는다. 사랑이 그 사람의 얼굴 및 동작과 함께 글보다 진한 느낌으로 배달된다. 배달된 마음을 보는 이는 눈으로 볼 뿐만 아니라 읽고 느낄 수 있다. 동시에 상대의 피부적 반응의 속도도 빨라진다. 이모티콘의 창조에 관한 학문적, 기록적 배경의 역사를 거슬러 올라가 보면 고대사에서 오래된 이모티콘의 형상을 만날 수 있다. 고대 이집트의 상형문자(hieroglyph), 이것을 더 단순하고 실용적으로 만든 민용문자 데모틱Demotic, 중국 한자어의 일부가 형상을 본뜬 글자로 만들어졌다. 중국의 한자를 예로 들어보면, 15세기 갑골문자의 기록으로 거슬러 올라가는 한자의 상형(사물의 모양 그리기: 日·月), 지사(추상적인 기호로 나타내기 : ⊤→下·⊥→上)의 한자의 구조를 이루는 육서의 일부가 가장 원시적인 형태로 이모티콘에 적용된 유사한 모습을 발견할 수 있다.

사람이 허리를 굽히고 서 있는 것을 본뜬 글자 **사람(人)**
머리에 눈(目)을 강조해서 만든 한자어 **볼 견(見)**
사람(人)이 절벽 위에 올라 가 있는 모습을 본뜬 **위험할 위(危)**
양팔과 양다리를 벌리고 서 있는 사람의 모습을 본뜬 **큰 대(大)**

사람의 눈의 형상을 그렸다가 그것이 그래픽적으로 단순화되어 '눈 목(目)'자가 되었다. 걸어가는 사람의 모양과 절벽의 험난한 모습이 만나 '위험할 위(危)'자를 이루었다. 감정을 기호로 형상화한 이모티콘 원리와 유사하다.

▶ 출처 : 네이버 (www.naver.com)

(ⁿ＿ⁿ)ノ — 즐거워하는 표정

(づ.ど) — 잠에서 깨어나 눈 비비는 표정

(;ㄱ＿ㄱ)√ — 곁눈질하는 표정

(￣ɥ￣ ;) — 심술이 나서 입을 굳게 다문 표정

(＿)乂(´　) 둘이 다투는 표정

ᕦ'() ▽ 〈)ᕤ 엄청 기분이 좋은 표정

(￣□￣) 무엇인가를 먹여달라는 표정

(！＿！)/(＾＿＾)

드디어 알아내어서 기쁘다는 표정

(o＿ ＿)o

(￣￣oo)

(ΠヘΠ)

(=^▽^)/♪

(`ヘ´) 심술이 잔뜩 난 표정

눈을 내리깔고 공부 하고 있는 표정
땀 흘리는 표정
입을 삐죽 내밀고 우는 표정
기쁘게 노래 부르는 표정

춤추는 표정

┌(￣▽￣)/)(\(￣▽￣)┐

우는 표정

ㅜㅜ ㅜㅜ

▲ 학생작 0304084 김동현 〈**이모티콘 스케치**〉

이모티콘은 한글처럼 세종대왕의 집현전 학자들이 모여 창조한 연구의 결과물이 아니라 대중이 스스로 만들어가고 그것이 유포되어 전 세계로 공감대를 형성해 가는 디지털 유목민의 언어라 볼 수 있다. 사람의 감정을 표정으로 전달한 연출이며, 픽토그램[1]을 더욱 단순화시킨 기호처리이며, 딱딱한 디지털 가상세계에서 멀리 떨어져 있는 디지털 미디어의 거리감을 극복하고자 하는 네티즌 커뮤니케이션의 확장이다.

3. 언어의 시각적 연출과 놀이문화

여러 가지 모양의 이모티콘을 연출하기 위해 키보드 위의 기호들을 조합하는 것은 표현 가능성의 한계에 도전하는 것이다. 이것은 창작의 본질적인 성격을 잘 드러낸다. *, -, +, ·, () 등의 기호나 ㅅ, ㅎ, ㅁ, a, m, n 등 문자를 이용해 새로운 이모티콘을 연출하는 것 자체가 조형연습의 기본을 놀이하듯 익히는 과정이 된다. 미디어예술가들이 기술적 제약으로 인해 답답함을 느낄 때, 그것으로부터 자유로울 수 있는 방편과 출구를 예술성에서 찾는 것과 흡사하다. 이모티콘을 조형적으로 표현하는 것은 사건이 진행되는 상황과 화자(예술가)의 느낌을 바로 전달하는 시각문자, 즉 그림언어를 만드는 독자적인 방법이다.

이모티콘은 문학과 결합하여 또 다른 흥미를 유발한다. 전통적으로 소설이나 시와 같은 문학은 언어를 이용하여 주제를 형상화했다. 물론 일러스트나 삽화를 이용해 상황을 시각적으로 보여주고 가독성을 높이기도 한다. 그러나 문학이 자신을 표현하

1 픽토그램 그림을 뜻하는 픽토*picto*와 전보를 뜻하는 텔레그램*telegram*의 합성어이다. 그림문자의 일종으로, 사물·시설·행위·개념을 불특정 다수의 사람들이 빠르고 쉽게 공감할 수 있도록 만든 상징문자.

기 위해 주로 의존하는 것은 바로 언어이다. 그런데 요즘, 일부 소설에는 이모티콘이 등장한다. 작가는 이모티콘을 하나의 언어로 보고, 자신의 생각을 전달하는 수단으로 활용하는 것이다. 아직 이모티콘이 공식언어로 인정받지 못했고 대중들이 사용하는 언어이기 때문에 이모티콘이 들어간 문학은 가벼워 보일 수 있다. 글을 읽는 맛을 떨어뜨리거나 문자가 전달하는 고유한 의미를 삭감할 수도 있다. 그러나 이모티콘이 적절히 문장 속에 삽입되면 의미의 전달력이 두 배가 된다. 시(詩)에 활용할 경우 하얀 여백 위에 도드라지는 이모티콘의 시각적 흥미로움도 느낄 수 있다.

〈...왜 대답하기 싫으니?〉

〈.....〉

질문에 아무 대답이 없다. 대답하기 싫은 것을 인정하는 의미일수도 있고, 단순한 침묵일 수도 있다. 몇 개의 점으로 표현된 이문장은, 마치 문자디자인의 한 단면을 옮겨 놓은 것 같다. 묵언을 표시하는 기호 '...'는 대답이 없는 잠시, 시간이 짧게 흐르는 것을 감지하게 한다. 줄바꿈을 통해 시간성까지 연출했다.

이모티콘은 미술적 감각을 발달시키는 데 유용하다. 휴대폰에

내장되어 있거나 컴퓨터에 배열된 자판을 이용해 제한된 기호를 연결한다. 새로운 기호가 없다고 포기해서도 안 되고, 주어진 재료로 최대의 창의성을 발휘해야 한다. 그렇게 새로운 이모티콘은 탄생한다. 이것은 '레고'와 같다. 어린이들의 사고력을 계발하는 것으로 유명한 장난감 '레고'는 블록을 이용해 3차원의 입체적 물체를 만들 수 있도록 제작되었다. 블록으로 사람을 만들며 인체의 비례를 생각하고, 건물을 만들며 건축의 구조를 파악한다. 한 블록과 다른 블록이 결합하는 과정을 통해 논리성과 과학적 탐구 능력을 기를 수 있다.

▲ 〈Dance@002, 2008〉

이모티콘은 선·면·기호를 이용한 2차원 조형 예술로, 조형원리의 기본을 배우고 창의성을 발휘하는 놀이미술이자 디자인이다. 이러한 이모티콘을 보는 순간 사람들은 미소를 짓는다. 기호들이 전달하는 즐거운 리듬감에 몸을 들썩이기도 한다. 때로는 누적된 피곤함을 날려버린다. 이것이 바로 이모티콘이 주는 시각적 연출이다. 언어의 표준형, 즉 공식언어로부터 한발 벗어난 이 감성언어는 고급문화와 거리가 멀 수도 있다. 일부는 이모티콘을 사용하는 것을 품위의 문제와 결부시키기도 한다. 나이 어린 대중들이 비공식적으로 사용하는 언어로 치부하는 것이다. 연령의 측면, 학술성과 공식성의 측면에서 다소 하위를 차지하는 언어이다.

그러나 다수의 사람들이 주목하면 해당 분야가 발전한다. 대중들의 호응과 참여가 특정한 분야를 발전시키고 일정 수준 이상으로 끌어올리기도 한다. 문자메시지의 사용자는 얼굴이나 행동의 표현을 단지 형상기호로 조합한 것만은 아니다. 사용자들은 이모티콘을 언어생활에 불가결한 한 요소로 보고 활용하는 것이다. 이모티콘은 영어나 한국어 등 언어의 일부로 자리할 것이다. 한 때는 웹에서 통용되었던 언어를 일시적인 '유행'이 아닌 '반영구적'인 문자의 형태로 만들어 갈 것이다.

〈봄비〉

008;
웹아트 WEB ART

디지털 세계의 미적 감수성은 관객과 대화를 주고받는다.

꿈틀거리는 웹아트

월드와이드웹(www: world wide web)은 현실에서 흐르고 있는 '시간', 세계를 무대로 한 '장소', 다양한 '인종'의 장벽과 예술 형식들의 경계를 넘어서, 물리적 예술 세계에서 구현되던 여러 예술 장르의 혼합형을 이루는 사이버 예술, 웹아트가 탄생할 수 있는 존재 기반을 제공한다. 이 예술은 인터넷을 거점으로, '영토는 .com', '대화방식은 양방향 네트워킹', '국적은 없음'이라는 인터넷 가상전시 공간 속에서 증식하는 예술 형식이다. 각 정보의 혼합을 쉽게 하는 디지털 비트가 오프라인 멀티미디어의 특성을 고스란히 디지털로 웹아트에서 전환시킨다. 시간성, 공간성, 조형성, 놀이성, 양방향 대화성, 서사성, 가상성, 음악성 등이 웹아트의 작품 구성 요소가 되고 실시간 공연으로 현실감의 극치를 이루는 공연예술에서만 가능했었다. 그런 관객과의 직접적인 만남의 관계를 사용자 참여라는 새로운 형식으로 승화시키려 노력하고 있다. 따라서 웹 예술은 자연스럽게 전통 예술의 형식을 디지털 기술과 교류하고 융합시켜준다.

회화와 디자인에서의 그림의 요소, 음악에서의 사운드의 요소, 디지털 영상과 만화애니메이션에서의 움직임과 시간적 요소,

디자인에서의 구상과 심미적 기능의 계획 및 문자적 요소, 사상과 감정을 표현한 문학에서의 언어적 요소, 건축에서의 공간적 요소, 가장 빠른 방법으로 문제 해결을 찾는 게임적인 요소에, 과학 기술이 접목되고 '반응을 유도하는 미디어'의 기능까지 혼합시킨 형식이다. 그래서 우리는 웹아트를 멀티미디어적 사이버 예술이라고 부른다. 그만큼 표현 가능 영역이 넓고 예술 간의 경계를 흡수하는 폭이 관용적이라는 것이다. 이 예술은 시각적으로 디자인이 주류를 이루는 정보 전달 및 홍보와 마케팅 위주의 스토리 구성도를 가진 웹사이트를 시작으로 하여 하이퍼hyper 공간 속으로 관객을 동원하는 놀이성과 예술성이 합류된 상호작용적 스토리텔링을 바탕으로 발전되고 있다.

웹아트의 특징

최근 몇 년 사이에 전문 웹사이트가 폭발적으로 인터넷에 올라왔다. 미술계도 예외는 아니어서 각 미술관과 화랑들이 홍보용 홈페이지와 웹아트를 다루는 전문 사이트를 만들었다. 대다수의 예술가들은 자신의 사이트를 개설하고 있으며 사이트에 수시로 작품을 전시하는 가상 갤러리를 운영하고 있다. 일부 예술가들은 사이트를 통하여 작품 거래를 하기도 하며 미술시장에 새로운 유통 형식을 만들어간다. 기계예술들이 그러하듯이 웹예술 역시 작품의 질적 평가 측면에서는 아직 선구자적 업적만으로 평가되는 상황이다. 그러나 수많은 아마추어 작가들이 웹예술에 심취하고 있으며 실용성과 예술성에 유희적인 요소들마저 혼합되면서 놀이미술의 개념으로 미래가 촉망되고 있다.

웹아트의 관람객은 거대한 정보망을 통해 빛의 속도로 동선 이동이 가능한 통로를 형성하고, 겨우 17인치 또는 21인치에 이르는 작은 모니터 앞에서 거대한 세계를 눈앞에 배달받는다. "모든 길은 로마로"라는 말처럼, 역사를 깊이 접하지 않은 사람도 고대 로마 제국의 번영기를 문구 한마디로 가늠하게 하던 엄청난 선포를 21세기 지구촌에서는 세계를 연결하는 도로, '초고속 웹망'에서 다시 찾아 볼 수 있다. 전 세계적으로 웹 사이트는 하루에도 수백만 개 이상이 생성되며 또한 사라진다. 웹은 국가·기업·개인의 정보와 표현의 공간이다. 세계적 취미집단이나 전문가 집단이 가상공간에서 서로의 장소를 구분하여 공생하는 새로운 세계를 구축한 것이다.

자세히 관찰하면 웹아트는 디지털 미디어(컴퓨터)의 특성을 고스란히 담고 있음을 발견할 수 있다. '디지털 일기를 쓰다'라는 제목으로 웹아트를 만들어 보자.

먼저: 오늘 날짜를 기점으로 '오리지널리티'라는 특정 주제를 임의로 택한다. 21세기의 오리지널리티에 대한 개념을 적고 보통 사람이 크고 작은 사회적 유행을 형성하는 과정과 유행은 어떻게 일어나는가에 관한 고증적, 비판적 영상과 글을 올린다. 이러한 그림, 글, 영상을 상호작용 작품으로 시스템화한다.

다음: 이 작품을 담은 컴퓨터는 특정한 장소에 설치된다. 작품 설치는 관객의 접속 유도를 위해 사람들 출입이 빈번한 장소를 택한다. 이 작품에 관객의 흥미가 유발되면, 관객은 개별적인

웹아트의 특징

1. 디지털로 존재한다.

2. 네트워크로 연결된다. 클릭 한 번으로 지구촌을 즉각 연결한다.

3. 가상공간 예술이다. 가상공간이 매체의 일부를 이룬다.

4. 상호작용성을 중시한 대화형이다. 관람자의 직접적인 작품 참여와 조작 가능한 놀이를 유도하는 특별한 감상법(느낌을 체험으로, 사고를 집중으로)을 만들었다.

5. 이야기(스토리텔링)의 구성을 바탕으로 전개된다.

6. 관객과 관람자의 입장이 사용자의 개념으로 전환된다.

7. 멀티미디어를 구현한다.

8. 게임(놀이성)이 작품에 반영된다.

9. 언제든지 작품을 지속적으로 변형시킬 수 있는 현재진행형 예술이다.

디지털 갤러리

미술전문 쇼핑몰 헬로아트
www.helloart.com

미술품 쇼핑몰 (표 갤러리)
www.auctionarts.co.kr

미술관련 안내사이트
www.artworld.fineart21.com

국립현대 미술관
www.moca.go.kr

호암미술관
www.hoammuseum.org

'독창성', 즉 오리지널리티originality의 개념에 각자의 주장과 시각적 자료를 올리며 참여하게 된다.

끝으로: 관객의 호응도는 이 작품을 이끌어가는 열쇠가 된다. 작품은 해를 거듭할수록 흥미로운 글과 이미지를 더하여 남기게 된다.

작품은 21세기를 사는 불특정 다수가 규정하는 '독창성'의 냉철한 판단과 유행은 어디서부터 시작되는가 하는 매우 흥미 있는 이야깃거리를 다큐멘터리화한다.

100년 후 이 작품은 무엇을 남기게 될까? 필자는 대학의 '아트와 테크놀로지 연구센터' 앞에 이러한 종류의 진행형 작품을 설치하고자 한다. 설치물은 이 작품을 오프라인 상으로 연결시켜 준다. 이러한 웹 설치 작품은 다큐멘터리성과 유희성 두 영역에 모두 걸쳐 있는 작품으로서 무시할 수 없는 수준으로 아트에 깊이 접목되는 게임 형식과 법칙을 동시에 지니고 있다.

학생들은 언제든지 웹을 통하여 이 작품에 들어올 수 있다. 공동 작품에 대한 학생들의 태도만 진지하다면 예술 작품으로서 시대를 넘는 기록과 창의성을 남기는 대학의 값진 유산이 될 수도 있다. 이 작품의 제목은 '시대를 넘어 남긴 기록'이 될지도 모른다. 자유와 지적활동을 즐기는 사람들은 물질만능의 산업 사회와 구분되는 사이버 사회가 인간이 물리적인 사회에서 가질 수 없는 충분한 대화와 환상, 그리고 휴식의 정신적인 공간을 남겨 준다는 것을 안다. 지금의 사이버 세상이 어떻게 구축되느냐에 따라 세상은 가상사회와 실제 사회 간의 변화와 흥미로운 연결 문화의 규정물을 남기게 된다.

1. 가상공간 예술

공간은 잠재성이 있다. 수백 번을 짓고, 나누고, 허물어도 공간의 원형은 사라지지 않는다. 배치와 분할은 공간의 모습을 변경하는 결정적인 요소이며 그것에 따라 공간은 여러 모습을 띨 수 있다. 장애 요소가 없이 탁 트인 공간은 열린 공간이며, 밀실은 닫힌 공간이다. 카페는 커피를 마시고 대화를 나누는 한가로운 공간이며, 서재는 책으로 둘러싸인 개인 공간이 되고, 도서관은 책을 전문적으로 모아놓은 지식 정보 열람 공간이 된다. 사람들은 자신이 어떤 모습의 공간에 놓여 있느냐에 따라 다르게 반응한다. 공간은 삶의 일부이다.

지금 우리 시대는 디지털 공간을 설계하고 있다. 가상공간이 어떻게 이끌어지고 분할되며 어떤 지식과 문화 예술의 공간을 탄생시키는가에 따라 인간의 생활은 큰 영향을 받는다. 디지털 가상공간은 망망대해이다. 사람들이 살고 있는 세계의 공간은 크기와 깊이와 공간의 모습을 가늠할 수 있지만 디지털 공간은 그것을 가늠할 수 없다. 가상공간의 깊이와 넓이는 각 사용자마다 모니터의 크기만큼 수시로 변하며 공간의 깊이는 콘텐츠를 어떻게 나누고 보여주느냐에 따라 확장되고 축소된다. 전자 시스템이 무한한 숫자적 크기의 공간을 온라인상에서 나누게 한다. 웹 공간은 사이버 예술로서 인공지능(AI : Artificial Intelligence)을 이용한 지능형 생명의 서식으로부터 애니메이션, 사운드, 그림, 텍스트 등이 주요소를 이루는 상호소통 멀티미디어 정보들을 이 공간에 펼쳐놓고 있다. 모든 정보는 링크를 이용하여 전

디지털 예술가 작가 사이트

www.interface.ufg.ac.at

Interface culture program 웹사이트. 컴퓨터 상호작용예술(Interactive compute installation)의 협동 작업영역을 개척한 크리스타 소머러와 로랑 미뇨노의 전시자료 기록 및 가상전시 사이트를 찾을 수 있다.

www.superbad.com

슈퍼배드. HTML로 구성된 샌프란시스코에 거주하는 그래픽 디자이너의 작품을 전시한 사이트이다. 다이내믹 html을 이용한 상호작용성의 기본을 담고 있다.

세계의 지식, 정보, 이미지 등을 이동시키는 구조로 광범위한 인터넷 바다를 물 흐르듯 시로 연계될 수 있게 한다. 수많은 이미지, 애니메이션, 포토몽타주, 콜라주는 구성된 이야기를 따라 마우스 클릭을 통하여 작품 속으로 들어갈 수 있다. 웹 공간의 가장 많은 이용자는 대부분 네티즌이며 가장 활발하게 활동하는 연령층은 10대에서 40대를 이룬다. 이 공간에 예술가들은 웹호스팅 회사에서 계정을 발급받고 주소지에서 활동할 수 있는 일련의 토지세와 주민세에 해당되는 금전을 지급하고 디지털 전시장/부동산을 구입하게 된다.

웹 공간을 무대로 예술 활동을 펼치는 웹아트는 진행형 예술이다. 웹 관객들은 애벌레가 나비로 변화되는 곤충의 한살이를 관찰하듯 작품의 진행과정과 기록을 생생하게 관찰할 수도 있다. 웹아트는 거대하다. 한번 웹에 올린 예술은 정해진 주소에서 영구 거주하는 박물관이 될 수도 있다. 웹아트의 공간은 마치 별들의 쇼가 이루어지는 우주공간을 연상케 한다. 수많은 별들이 우주를 이루고 질서를 이루며 운행되다가 서로 부딪히기도 하고 땅으로 떨어지기도 하듯 온라인 가상공간에는 하루에도 수백만 개의 웹사이트가 열리고 닫힌다. 가상세계는 정보와 이미지의 전달이 큰 비중을 차지하고 있어서 예술가들의 역할도 막대하다. 지금 가상공간은 인간이 존재하기 위한 기본 조건인 의식주 다음을 이루는 중요한 정보 공간으로서 건설된다. 그 까닭에 현대시회는 정보사회라고 한다. 글, 이미지, 소리, 동자으로 세계를 만들어가는 예술가들에게는 더없이 반가운 공간이 아닐 수 없다. 아름다운 쉼터와 흥미로운 가상공간이 이곳의 모습이다.

2. 작용과 반작용의 미술세계

지금 필자가 적고 있는 글이 전문서적들처럼 딱딱하지 않고 대화체의 서술형으로 집필되는 까닭은 우리의 디지털 문화에 들어선 '상호작용성'의 영향이 큰 까닭이다. 상호작용 커뮤니케이션은 일방적인 전달을 벗어나 서로 소통이 이루어질 수 있도록 대화를 주고받는 개념이다. 마치 친구에게 말하듯 사진 한 장을 클릭으로 넘기고, 다음 정보를 얻는 형식, 대화를 하듯 이끌어 가는 게임, 온라인상의 즉각적인 문자 커뮤니케이션 문화의 발달이 글을 편안하고 부드러운 서술형으로 이끄는 변화의 일원이 된다. 상호작용적 기능은 지속적으로 발전할 것이며 인간의 문화는 이제 컴퓨터 이전의 시대로 돌아가지 않을 것이다. 사회는 항상 그 시대에 걸맞은 문화 수준을 이끌어 가는 원칙을 가진 까닭에 상호작용성은 아이에서 성인에 이르기까지 교육, 오락, 정보의 목적으로 현대인의 생활 속에 깊숙이 들어와 있다.

상호작용성은, 작게는 살아 있는 것은 누군가의 행동에 서로 반응하는 행위이며, 크게는 만물은 상호작용한다는 신비로운 과학이다. 비는 공기와 수증기 간의 상호작용으로 구름을 만들고, 구름 속의 수증기는 비와 상호작용한다. 비는 물을 제공하고 바다를 만들며, 바다는 어패류의 서식처가 되고 어패류는 인간의 생존을 위해 공급된다. 물은 인간과 동식물의 자연 생태계의 재순환 작용을 한다. 자연은 인간을 위해 만들어졌으며 인간은 자연의 일부이다. 자연은 인간과 끊임없이 상호 소통한다.

인간이 개발한 과학적 커뮤니케이션 방식은 점점 자연의 현상

Interactivity 분석

act 행위(무엇을 한다)

inter 사이, 상호(생명체는 누군가의 행동에 서로 반응한다)

react 반복하다, 반응하다(그리고 반응이란 일회성이 아니라 반복된다)

interact 상호작용하다(사람의 삶은 일생 동안 어떤 행위를 하고 그것에 반응함을 지속적으로 반복한다)

activity 활동(살아 있는 것은 꾸준히 활동한다)

을 닮아가고 있다. 산업사회의 일방적인 전달은 디지털 시대를 맞이하면서 그 활력이 주춤한 듯하다. 일방적이던 매스미디어의 전달 방식은 디지털 시대를 맞이하며 서로간의 의사소통을 이루는 자유 의지를 확장시키고 활동 공간을 확장시킨다.

이러한 문화적 현상이 또한 웹 예술의 중요한 요소로 스며들어 작용과 반작용의 미술 세계를 구축한다. 즉 서로 상호작용 (interact)하고 이야기하고 선택하고 이끌어가면서 관람자와의 예술이 커뮤니케이션을 하게 된다. 이른바 스토리텔링이다. 메시지의 전달은 '이야기와 사용자', '관람자와 예술 소프트웨어' 간에서 경험적 요소로서 전달된다. 인간과 기계의 소통이 아니라 인간과 인간, 인간과 정보의 소통을 기계와 기술이 매개물이 되어 연결해 주는 것이다. 주고받는 의미의 상호작용(interactivity)은 정보, 이미지, 소리 등이 마치 삶을 영위하듯이 반응하는 것이다.

기술과 기계, 인간과 기계, 물질과 물질, 생명체와 생명체 간의 끊임없는 작용과 반작용이 상호작용이고 보면 웹아트는 생명체인 인간-기계-정보가 끊임없는 소통의 장을 열어가는 예술이 된다. 이러한 상호작용성은 하이퍼텍스트나 시각정보를 이용하여 하이퍼스페이스인 가상공간을 이동하며 매일 또는 매월 새롭게 업데이트되는 진행형 예술의 형식을 만든다. 이 과정에서 정보나 아트의 질(quality)이 증감되는 관계로 이 예술은 모든 것이 끝나지 않은 유동적인 존재일 수밖에 없다.

디지털 스토리텔링digital storytelling의 이야기 구성은 웹아트,

웹 게임, 웹 광고, 상호작용 예술, 하이퍼텍스트 소설, 인터랙티브 텔레비전 같은 첨단매체가 전통적인 스토리텔링 구성에 사용자–제작자의 상호 참여를 유도하는 형식을 발전시키고 있다. 전통적인 서사 구조에서는 제작자의 일방적인 구성에 따라 이야기가 전달되나 디지털 스토리텔링은 제작자의 상상력과 의도를 사용자의 반응을 미리 염두에 두고 스토리라인 변경 가능성에 관한 전략을 수립한다.

왜냐하면 디지털 스토리텔링 방식을 활용한 작품은 작품의 내용을 이끌어가는 주체가 사용자이므로 동일한 작품이 관람자마다 서로 다른 내용으로 끌어갈 수 있기 때문이다. 이 점은 매우 유희적이며 창의적인 이야기 방식이 된다. 예를 들면, 게임에서 '디아블로'류의 컴퓨터 게임은 게임 진행의 많은 부분을 사용자에게 부여한다. 사용자가 스스로 주인공을 선택할 수 있으며 또한 사용자 스스로가 게임을 진행하는 동안 주인공이 되는 환상의 세계를 제공한다.

여기에는 게임 이상으로 사용자가 내용 속에 참여하여 스토리를 이끌어갈 수 있다는 즐거움이 주어진다. 여기에 웹의 가장 큰 기능인 정보를 교환하고 홍보하는 기능이 함께 교류되어 홍보 사이트가 참신하고 감각적인 예술 표현의 사이트로 진화되고 연이어 놀이적이며 체험적인 요소들이 미술 세계를 작용과 반작용의 세계로 이끌고 있다.

3. 네티즌과 웹아트

인터넷*internet*과 시민*citizen*의 합성어인 네티즌*netizen*은 웹아
트의 가장 큰 주류를 이루는 관람객 집단을 형성한다. 네티즌
의 연령은 최근까지만 해도 개인용 컴퓨터가 보급되기 시작한
1980년대 이후 출생자로 분류되었다. 그러나 급진적인 인터넷
문화의 확산으로 연령을 초월한 네티즌 군단의 활동이 주목된
다. 닷컴(.com)과 닷넷(.net)이 창출한 국적을 불허한 온라인
세계 예술 전시장은 일상생활 중 상당시간을 웹상에서 보내는
네티즌들을 자연스럽게 인터넷 가상 갤러리로 접속하게 만든
다. 디지털 시대 이전에 예술이 문화의 쉼터를 마련해 왔듯이
웹을 통한 예술 활동은 디지털 컴퓨터 시대의 쉼터 역할을 톡
톡히 하고 있다.

네티즌은 웹상에서 매스미디어로 전달된 기사들을 쟁점으로 설
정하여 매우 개인적인 사소한 불만의 토론으로부터 시작하여
중요한 정치적 토론에 이르기까지, 자신의 의사를 자유롭게 피
력할 수 있는 자유공간이다. 동시에 그 공간에서 많은 독자층을
보유하고 무시할 수 없는 여론을 형성한다는 점에서 네티즌의
정체성과 역할을 설명할 수 있다. 네티즌은 신선하고 투명하면
서 동시에 실없이 허무한 집단이기도 하다.

그들은 인터넷 네트워크로 연결된 사회관계를 만들어가며 현실
사회에서 발생하는 크고 작은 화제를 통해 가상사회에서 자유로
이 의견을 제시한다. 이렇게 형성된 여론이 다시 현실세계에서
반영될 수 있는 분위기를 조성한다는 점에서 매우 신선하다. 네

티즌의 가상공간은 가지가 무성한 나무위로 셀 수 없이 많은 의견들이 새떼처럼 날아오는 형상이다. 말과 말의 꼬리가 연결되는 큰 뫼비우스의 띠와 같다. 그렇기에 네티즌의 거처를 기웃거리다보면 가치없는 정보를 둘러보면서 소멸된 시간이 아까운 내용들이 허다하다. 하고 싶은 말을 마음껏 토로하는 수다의 장이 된 까닭이다. 그래서 또한 더없이 허탈감을 주기도 하는 곳이 네티즌의 공간이다.

지구상에는 매일 동시 다발적으로 수천만의 온라인 토론장이 열린다. 네티즌은 그 속에서 인종, 연령대, 문화의 한계를 넘는 수평적인 사회를 구성하고 얼굴도 이름도 없는 '나'를 등장시켜 문자로 존재한다. 네티즌의 대화는 실시간으로 지구 저편까지 '국경 없는' 영토를 단번에 오갈 수 있다. 그들의 화법은 매우 직설적이다. 넷 상에서 익명을 사용한다는 점, 본인의 신분이 노출되지 않는다는 점, 성별과 나이조차 나타나지 않는 점이 타인에 대한 조금의 의식도 없이 직설적으로 자신을 표현하게 한다. 마음에 들지 않는 대화는 동의하지 않는 것에 그치지 않고 몰인정하게 즉시 강제 거부도 한다. 의견과 불일치되는 내용이 조금이라도 발생하면 거침없는 적대감을 나타낸다. 그리고 이 점을 즐긴다. 시원해한다. 현실세계에서는 문명이 형성한 예절이라는 기본 틀이 있어 극단적인 행동을 하기 이전에 늘 짧거나 혹은 긴 심사숙고의 시간을 갖기 때문이다.

학자들에 따라서는 이렇게 훈련된 인간성은 그대로 성격화되어 실지 생활에서도 반영될 확률이 있음을 우려하기도 한다. 그들에게 지구는 몇 개의 국가처럼 좁혀져 있다. 국가마다 서로 다

▲〈휴식 Vr.02〉, Iris inkjet print, 1992

른 언어가 인터넷의 유일한 장벽일 뿐 그 이상의 것은 크게 신경 쓰지 않는다. 한글 자판기로 입력하는 한국어가 각 나라의 언어로 실시간 번역되어 전달되는 응용프로그램이 개발되는 날, 언어의 장벽을 넘어 지구는 그야말로 촌락의 형태를 이루게 되는 시대가 된다. 사람들은 국가 못지않게 '지구인'으로서의 자신을 인식하게 된다. 네티즌 문화의 형성은 자녀들의 미래, 즉 지구의 미래에 큰 영향을 미치게 된다. 문화는 동시대를 사는 인류가 만들어가는 것이다. 인터넷 생활화의 초기 문화권을 형성하는 21세기를 사는 우리들의 역할이 크다.

미술은 공연 예술과는 달리 관객 동원의 숫자가 작품의 성패를 가늠하는 큰 요소가 되지는 않는다. 오히려 '갤러리-수집가-미술가'로 연결된 전통적인 시장원리에 따라 갤러리와 비평가들에 의해 예술성의 평가가 이뤄진다. 웹 예술은 이러한 미술 시장 원리를 따르면서 동시에 게임을 활용한 놀이성으로 관객에게 다가가는 전략을 구사하고 있다. 그 까닭에 웹 예술은 대중예술로 발전될 가능성이 매우 높다고 본다. 이 예술은 상호작용 예술 시디롬처럼 소프트웨어화되어 유통되거나 혹은 웹상에서 공연 예술처럼 접속하여 관람료를 받거나 산업에서 로열티를 받는 과정으로 응용될 확률이 크다. 그 시점에 이르면 네티즌-포괄적으로 넷 세대-은 웹 예술의 확실한 수요자로 전락하게 된다. 동시에 대중음악처럼 예술의 비평가로서의 역할도 하게 된다.

웹아트를 나가며

현대사회는 그래픽이나 영상의 전달력이 문자의 전달력을 앞

서는 시대이다. 일상생활에서 매체를 타고 흐르는 각종 시각적 이미지의 활용 폭이 넓어져 사람들은 자극적인 이미지를 선호하는 경향을 보인다. 자극적인 이미지란 괴이하거나 혐오스러운 대상만이 아니라 인간의 오감에 감동을 불러일으키는 요소들이다. 아름다운, 특이한, 멋있는, 슬픈, 괴상한, 특별한, 비판적인 특성으로 유달리 인간의 뇌리에 기억되는 이미지들도 그 대상이 된다.

한동안 유행하던 엽기적인 이미지 시리즈가 있었다. 인터넷상에는 각종 혐오스러운 영상들이 표현의 자유라는 이름으로 떠돌아다녔다. 옥상에서 떨어져 마구 찢긴 뚱뚱한 시체의 모습, 유전학적 눈으로 볼 때 섬뜩하고 가슴조차 아픈 여기저기 자르고 오려붙인, 사람도 동물도 아닌 몽타주들의 영상이 난무하였다. 그 영상들은 제작기술마저 부족하여 조형적 측면에서나 움직임이나 스토리 구성면에서도 감히 감당할 수조차 없는 매우 열악한 아마추어들의 작업이었다. 이러한 이미지 전쟁은 네티즌의 미적 판단력마저 혼돈을 일으키게 하는 경향이 있었다.

인간을 자극하는 영상은 혐오스럽고 처참한 것도 있지만 독특한 아름다움, 신선함, 신기함, 우스움, 신비로움, 놀라움 등 특별한 감동도 준다. 이러한 감동은 오히려 더욱 오랜 시간 동안 아름다운 감동으로 남는다. 발을 멈추게 하고 때로는 심장을 쿵쿵 뛰게 하는 설렘을 곁들인 전달력을 가진 영상들이다. 예술작품은 눈으로만 보는 것이 아니라 마음으로 본다. 눈은 작품을 읽지만 가슴은 작품을 그대로 끌어안는다. 예술가가 예술 활동에 담아놓은 메시지는 이론적 지식으로 읽는 것이 아니라 감성으

로 전달된다.

그 결과 사람들은 예술 앞에서 눈물을 흘리거나 가슴이 뭉클해지기도 하고 그들의 사회를 반영하는 비판의식과 새로운 미를 창조하는 노력의 결과에 감동을 받게 된다. 새로운 세계 가상공간에는 웹상의 미적 쉼터와 유희를 즐기고, 사회를 비판하고 반영하는 더 많은 전문 웹 예술가가 필요하다.

웹 예술은 질 높은 작품을 인터넷에 공개하여 전 세계 네티즌의 감동을 불러일으키는 소재들을 전시하며, 디지털 세계의 미적 감수성을 이끌어갈 수 있는 인터넷 예술의 집을 마련해야 한다.

▼ ⟨Homeless Dream⟩, 1990

4부 · 온라인 아트

참고문헌 References ;

금동호, 김성민(역) (1996). 비주얼 커뮤니케이션: 메시지가 있는 이미지. Paul Martin Lester의 Visual Communication: Images with Messa-ges. 서울: 나남출판.

김문호(역) (2006). NATIONAL GEOGRAPHIC 뛰어난 사진을 만드는 비결: 내셔널 지오그래픽 포토그래피 필드 가이드 1. Peter K. Burian, & Robert Caputo의 National Geographic Photography Field Guide: Secrets to Making Great Pictures. 서울: 청어람 미디어.

김우룡 외 (1997). 현대 매스미디어의 이해. 서울: 나남.

김정래 (1999). 디지털 리터러시. Paul Gilster의 Digital Literacy. 서울: 해냄출판사.

김홍희 (1995). 백남준과 그의 예술. 서울: 디자인 하우스.

두행숙(역) (2007). 디지털 보헤미안: 창조의 시대를 여는 자. Holm Friebe, & Sascha Lobo의 Wir nennen es Arbeit .서울: 크리에디트.

박정규(역) (2001). 미디어의 이해. Marshall McLuhan의 Understanding Media. 서울 : 커뮤니케이션북스.

박천신, *The History of Computer Art and Computer Graphics* (School of Visual Arts N.Y., 1993)

손의식, 김천식, 김성운 (1999). 컴퓨터 그래픽스 이론. 서울: 차송.

신미원(역) (2002). 명화를 보는 눈. 高階秀爾의 續名畵を見る眼. 서울: 눈와.

심철웅 (2003). 뉴미디어 아트. Michael Rush의 New Media in Late 20th-century Art. 서울: 시공사.

이윤희 (2006). 그림자의 짧은 역사: 회화의 탄생에서 사진의 시대까지. Victor I. Stoichita의 A short history of the shadow. 현실문화연구 (현문서가).

이정혜, 강현주, 박해천, 최성민, 김희량, 김상규, 오창섭, 이병종, 허보윤, 조현신 (2006). 열두 줄의 20세기 디자인사. 서울: 디자인하우스.

이현열(역)(2006). 인공생명: 진화하는 비트생명의 불가사의. Ellen Thro의 Artificial Life Explorer' s Kit. 서울: 인터비젼.

정재곤 (역) (2006). 예술과 뉴 테크놀로지: 비디오 · 디지털 아트, 멀티미디어 설치예술. Florence de Meredieu의 Arts et Nouvelles technologies. 서울: 열화당.

최애리 (역) (2005). 새롭게 이해하는 한 권의 음악사. Beatrice Fontanel의 La Parade Des Musiciens. 일신: 도서출판 마티

최일성 (역) (2006). 페기 구겐하임: 모더니즘의 여왕. 메릴. 디어본의 Gugge-nheim. 서울: 을유문화사.

니콜라스 네그로폰테 (1995). 디지털이다. Nicholas Negroponte의 Being Digital 서울: 박영률출판사.

E.H. 곰브리치(저) (2002). 서양미술사. E. H. Gombrich의 The Art of Story. 서울: 예경.

Anders, Peter. (2001) "Anthropic Cyberspace: Defining Electronic Space from First Principles" in Leonardo, Vol 35. (edited by Christiance Paul)

Burkhard Riemschneider, Uta Grosenick, Lars Bang Larsen. Art at the Turn of the Millennium (Taschen, 2000).

Daniel H. Pink. A Whole New Mind: Moving from the Information Age to the Conceptual Age (New York, NY : Penguin Group (USA) Inc., 2007).

Dietrich, Frank, Visual Intelligence: The First Decade of Computer Art(1965-1975) (IEEE Proceedings, July 1985).

Franke, Herbert. Computer Graphics-Computer Art (1972).

Gerard J. Holzmann. Beyond Photography: The Digital Darkroom (Prentice hall, 1994).

Goodman, Cynthia, & Parson, John. Bertha Urdang Gallery. New York (1986)

Hayles, N. Katherine. How We Became Posthuman: Virtual Bodies in Cybernetics, Literature, and Informatics (Chicago : University of Chicago Press, 1999).

Jeremy Gardiner. *Digital Photo Illustraton.* (Van nostrand reinhold New York, 2003).

Kurzwell, Raymond. *The Age of Intelligent Machines.* (Camvridge, MA : The MIT Press, 1995)

Rafael C. Gonzalez, & Richard E. Woods. (1992). *Digital Image Processing* (Addison—Wesley Publishing Company, 1992).

Schwarz, Hans-Peter, *Media—Art—History: Media Museum : Zkm—Center for Art and Media Karlsruhe* (New York: Prestel, 1997).

Weishar, Peter. & Tippett, Phil. *Moving Pixels* (Thames & Hudson Ltd., 2000)

Cyberarts: International Compendium Prix Ars Electronica (New York: Springer, 2002)

지은이 Author ;

박천신 (朴天信)

미국 뉴욕의 스쿨 오브 비주얼 아트 *School of Visual Arts* 대학원 컴퓨터아트과를 졸업하였으며, 프랑스 파리의 에사그 *ESAG, Ecole Superieure des Arts Graphiques* 에서 그래픽 디자인을 전공하였다. 1991년부터 컴퓨터의 미학적 관점에 관심을 가지고, 벡터그래픽스와 래스터그래픽스를 중심으로 하는 컴퓨터 미술가로 활약하고 있다. 네 번의 컴퓨터아트 개인전과 다수의 그룹전시를 가졌다. 컴퓨터와 예술교육에 관한 논문을 두 편 발표하였으며 컴퓨터 예술에 관한 소개글을 연재하였다.

현재 서울예술대학 디지털아트학과 교수로 재직중이며 디지털미술협회 지도교수로 있다.

한언의 사명선언문

Since 3rd day of January, 1998

Our Mission – · 우리는 새로운 지식을 창출, 전파하여 전 인류가 이를 공유케 함으로써 인류문화의 발전과 행복에 이바지한다.

 – · 우리는 끊임없이 학습하는 조직으로서 자신과 조직의 발전을 위해 쉼없이 노력하며, 궁극적으로는 세계적 컨텐츠 그룹을 지향한다.

 – · 우리는 정신적, 물질적으로 최고 수준의 복지를 실현하기 위해 노력하며, 명실공히 초일류 사원들의 집합체로서 부끄럼없이 행동한다.

Our Vision 한언은 컨텐츠 기업의 선도적 성공모델이 된다.

> 저희 한언인들은 위와 같은 사명을 항상 가슴 속에 간직하고
> 좋은 책을 만들기 위해 최선을 다하고 있습니다.
> 독자 여러분의 아낌없는 충고와 격려를 부탁드립니다.
> · 한언 가족 ·

HanEon's Mission statement

Our Mission – · We create and broadcast new knowledge for the advancement and happiness of the whole human race.

 – · We do our best to improve ourselves and the organization, with the ultimate goal of striving to be the best content group in the world.

 – · We try to realize the highest quality of welfare system in both mental and physical ways and we behave in a manner that reflects our mission as proud members of HanEon Community.

Our Vision HanEon will be the leading Success Model of the content group.